親子同樂系列

Relationship in a fam

U0036427

童玩勞作

Folkgame arts

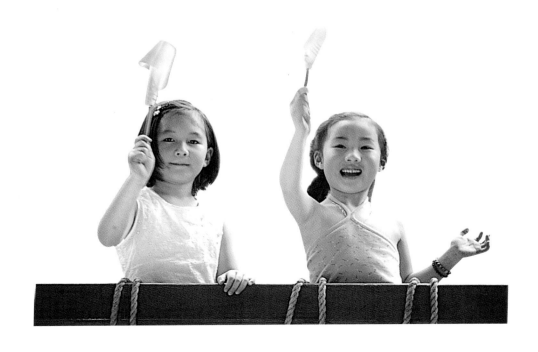

啓發孩子們的創意空間・輕鬆快樂地做勞作

目次

Relationship in a family

Contents

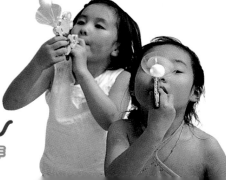

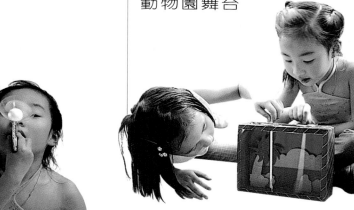

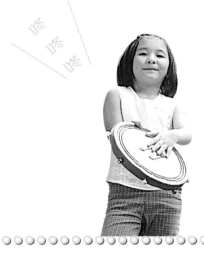

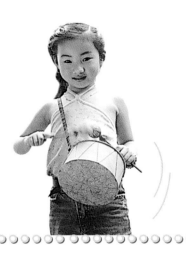

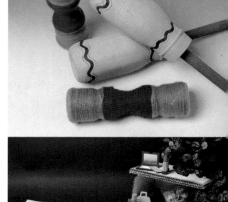

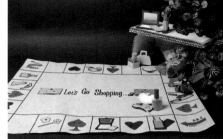

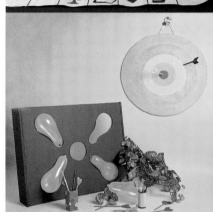

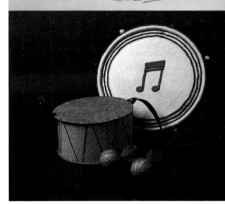

Protection

前言

Relationship in a family

動手輕鬆做童玩

由於時代的變遷

現在小朋友所接觸到的遊戲都比較科技化、電子化

和以前的童玩比起來相差甚遠

童玩或許沒有亮麗的外表、新潮的造型

但自己動手做做看

回味、參與父母年輕時的遊戲是很不一樣的

只須簡單的素材便能做出好玩且不一樣的玩具

而現在都市人的生活都過於忙碌

不知不覺中想像空間已漸漸減少

而童玩美勞是一本能讓人回味往事

想起當年快樂的時光

以及增加想像空間的DIY書籍

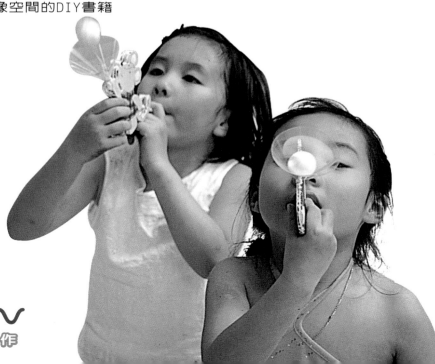

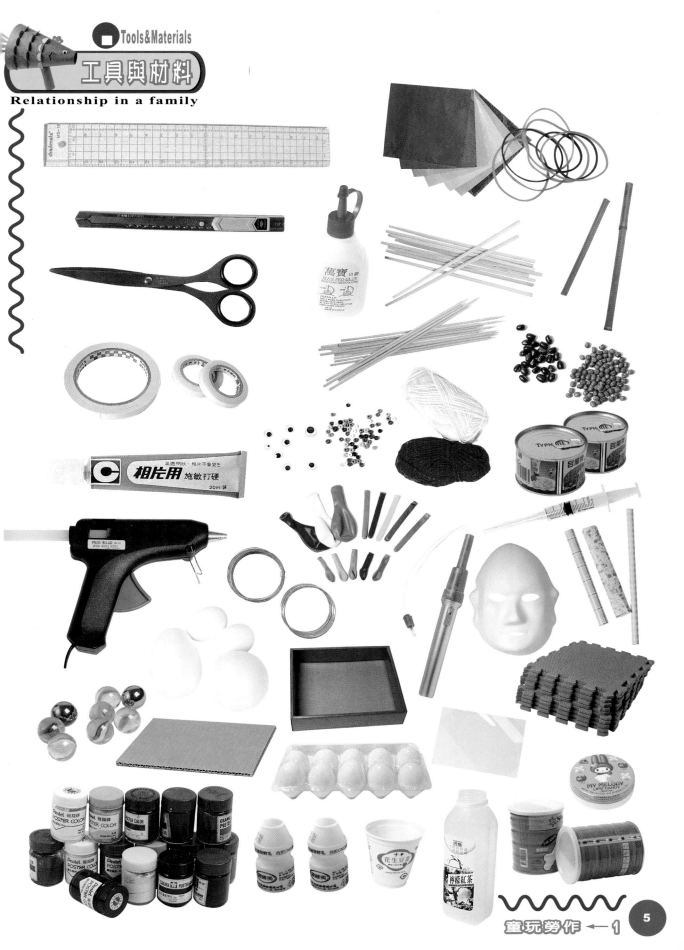

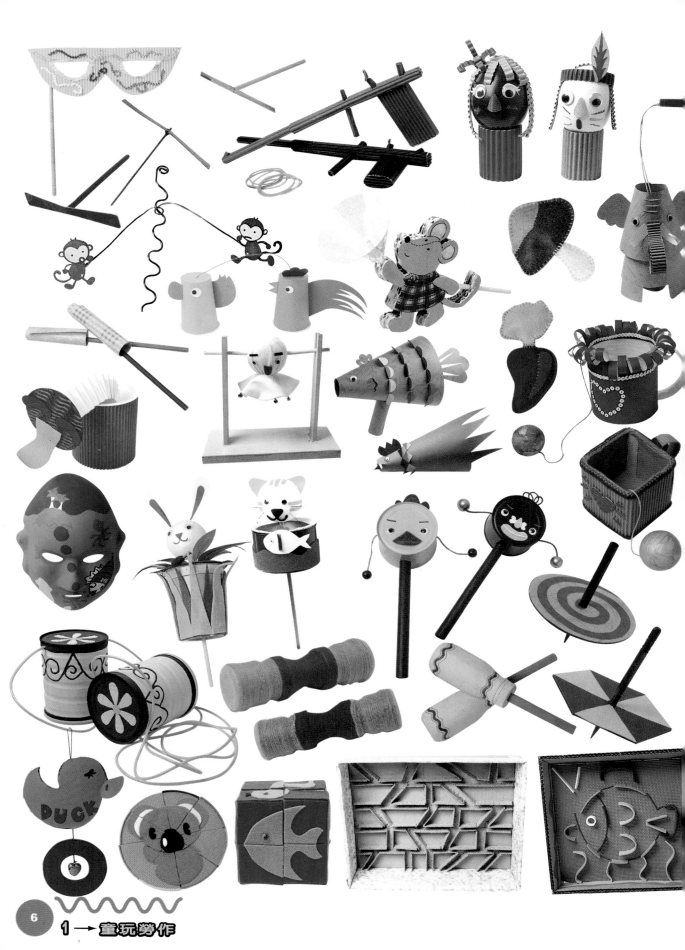

1 → 童玩勞作

童玩樂趣
ㄊㄨㄥˊ ㄨㄢˊ ㄌㄜˋ ㄑㄩˋ

童玩樂趣多

但現在的小朋友

因時代的改變

玩具大多屬於電子遊戲類

讓小朋友玩點

帶古早味的玩具

別有一番樂趣

1 Children's Folklore

童玩樂趣

Relationship in a family

空蛋
製作方法

雞蛋的造形是非常美的，流暢的
圓弧造形、純白的潔淨、令人愛
不釋手。

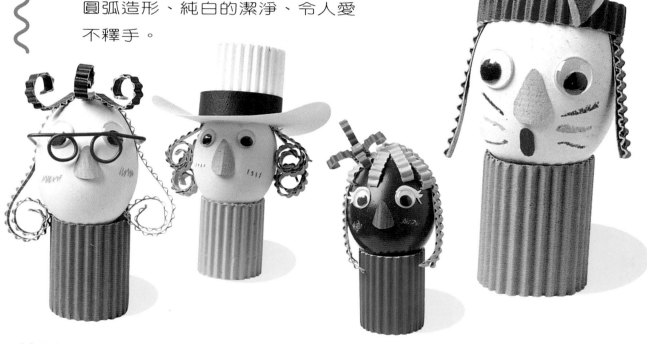

●如何製作

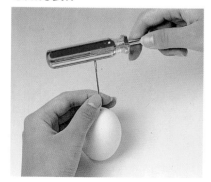

1 拿一根較粗的針穿過蛋的
二頭。

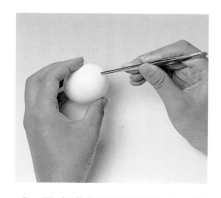

2 用尖嘴鉗子將洞戳大一點
。〈蛋汁才容易流出來〉

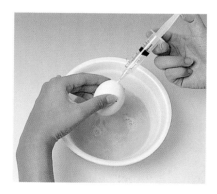

3 用針筒將空氣打進蛋中，
用氣體把蛋汁擠出。

世界大不同

印地安人的英勇，西部牛仔的帥氣，109辣妹的流行，墨西哥人的率真，Office Lady的精明成就了這大千世界。

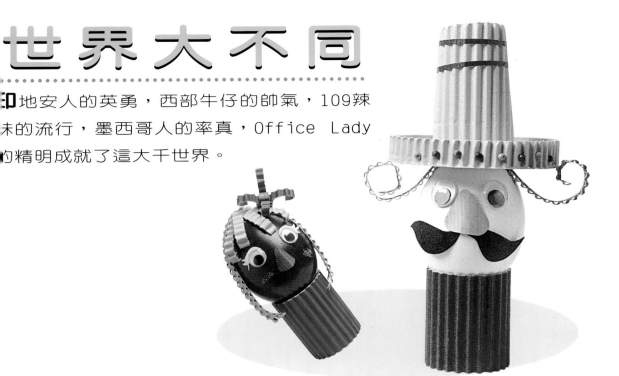

● **如何製作** - - - - - - - - - - - - - -

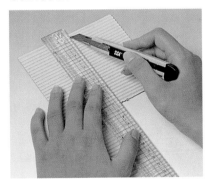

1 將彩色瓦楞紙裁出所需大小。

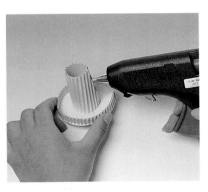

2 數個大小不同的紙捲起來，組合成帽子。

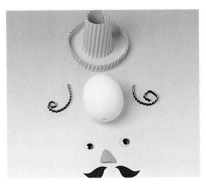

3 將墨西哥人的物件做出來。

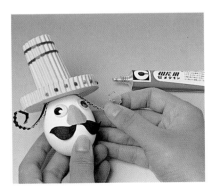

4 所有物件黏至蛋上即完成。

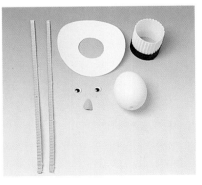

5 將西部牛仔所需的物件排列出來。

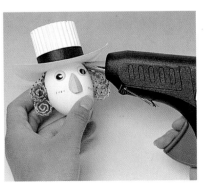

6 將西部牛仔的物件黏至蛋上。

踩高蹺

利用簡單的素材,製作踩高蹺,讓自己走起路來都高人一等呢!!

工具與材料

Tools
Materials

● 水管
● 牛奶罐

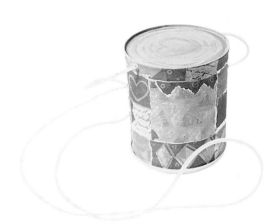

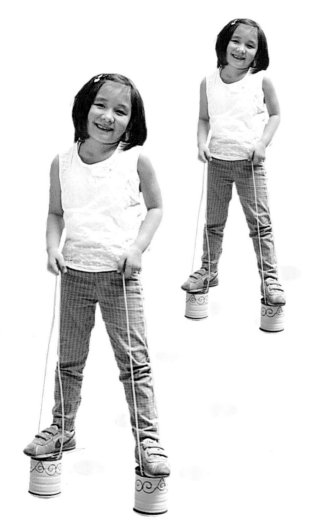

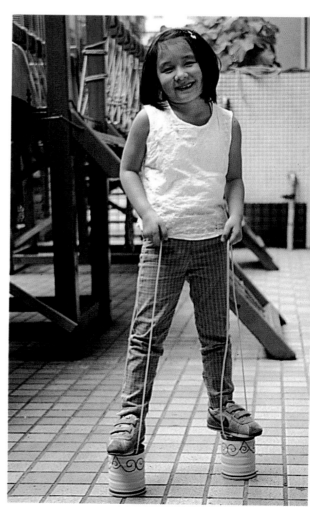

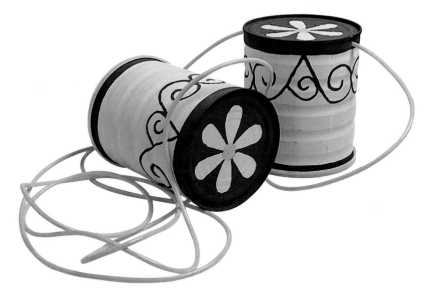

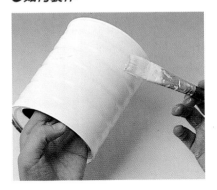

●**如何製作** - - - - - - - - - - - - - -

1 取牛奶罐然後用水泥漆塗一層底色。

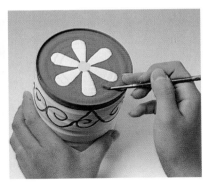

2 廣告顏料畫上圖案。

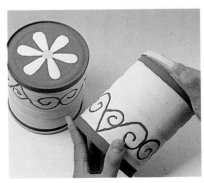

3 將牛奶罐蓋先打開來。

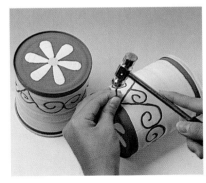

4 於牛奶罐頂端的左右二側用鐵釘各打一個洞。

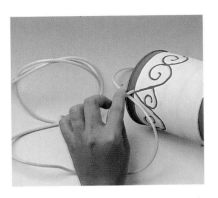

5 彩色水管穿入打好的洞內。

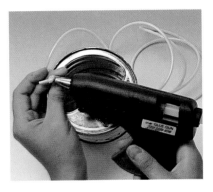

6 彩色水管打結後用熱熔膠固定。

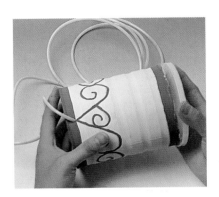

7 再將牛奶罐蓋子蓋上，完成。〈如此走路聲音較小〉

貪吃貓

家裡的魚總是會無緣無故的不見，仔細一看原來是貓咪在搞鬼，把晚餐的魚偷走了。

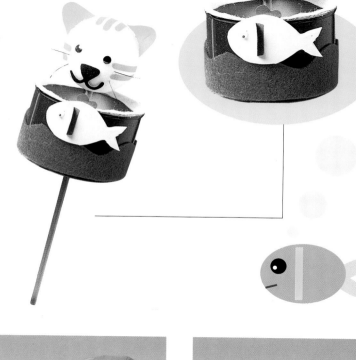

●*如何製作*

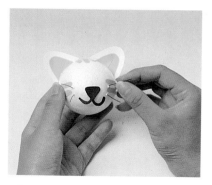

1 在保麗龍球上黏上耳朵和鬍鬚。

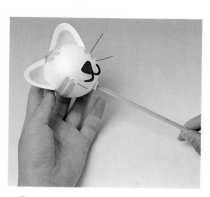

2 插入支撐用的筷子。

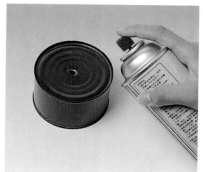

3 將罐頭底部打洞後噴上色彩。

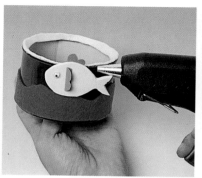

4 用不織布裁出裝飾黏合。將貓放入罐頭內即完成。

狡兔三窟

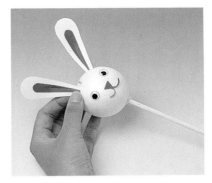

兔子總是在草叢中探頭探腦的令人猜不透牠們的行蹤，真是調皮又搗蛋。

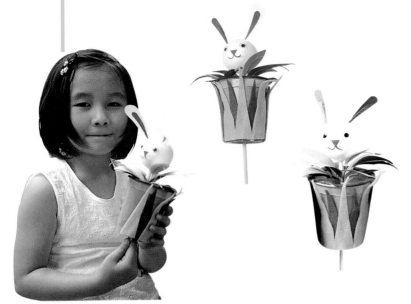

●如何製作 - - - - - - - - - - - - -

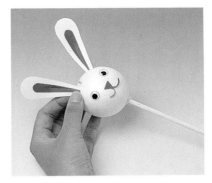

1 將兔子如上圖組合，將黏好的兔子插上筷子支撐。

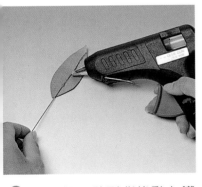

2 剪下葉子外型背後黏上鐵絲。

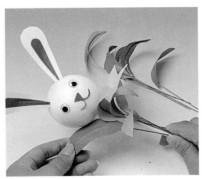

3 將數片葉子彎曲。組合兔子及葉子。

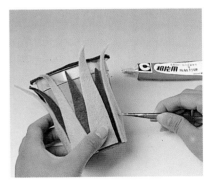

4 將咖啡杯噴上綠色後貼上不織布。

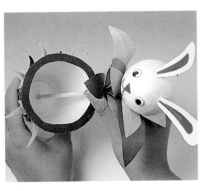

5 在咖啡杯底鑽洞。放入兔子竹筷。

6 取一橢圓形木球噴上噴膠後，黏上紅色色砂。頂端用綠色紙捲起放入木珠的洞中，當做葉子。

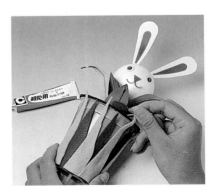

7 將紅蘿蔔放在杯子邊緣即完成。

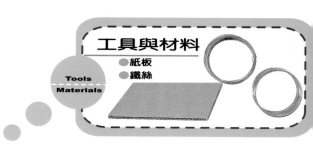

工具與材料

Tools Materials
- 紙板
- 鐵絲

旋轉追追追

物競天擇，動物界之間有互相相剋的動物，如：貓和魚都是一直追追追，製成另類的平衡玩具真是特別。

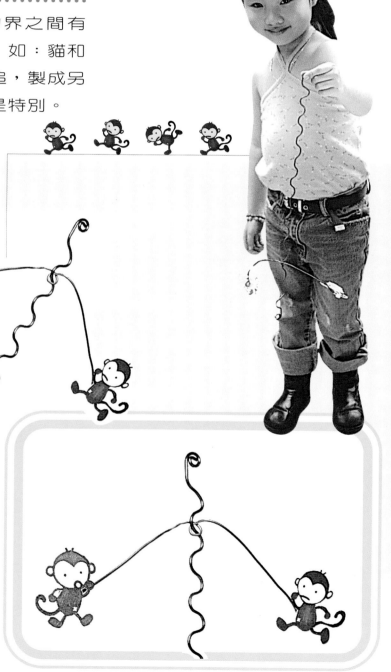

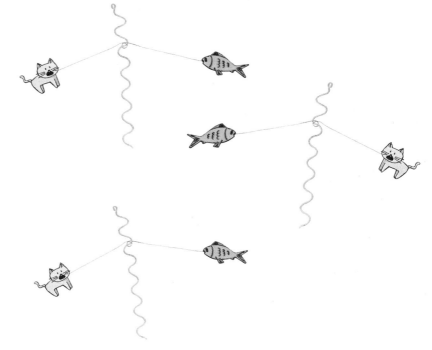

●如何製作 - - - - - - - - - - - - - - - -

1 剪一段粗鐵絲作螺旋轉的主支幹。

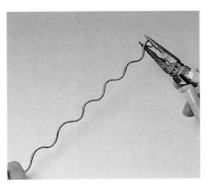

2 將剪下的粗鐵絲彎成波浪狀。

3 於粗鐵絲的兩端作收尾。〈以免在玩耍的時候刮傷〉

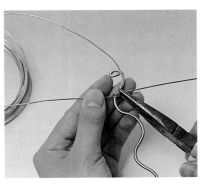

4 另取一細鐵絲然後固定於主幹上〈不可鎖太緊〉。

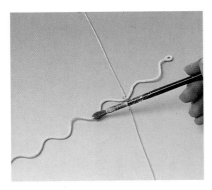

5 將完成的鐵絲主體上層顏色。

6 取卡紙作貓和魚的圖案。

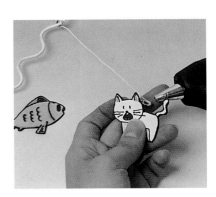

7 用熱熔膠將貓和魚固定於細鐵絲的左右二端。

(1)**Children's Folklore**

童玩樂趣

Relationship in a family

工具與材料**工具與材料**

Tools
Materials

- 罐頭
- 噴漆

波浪鼓

會發出聲音的波浪鼓是我童年的最愛,再加上一點裝飾更令人愛不釋手呢!

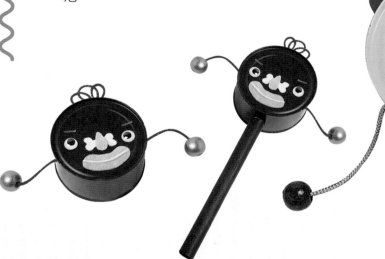

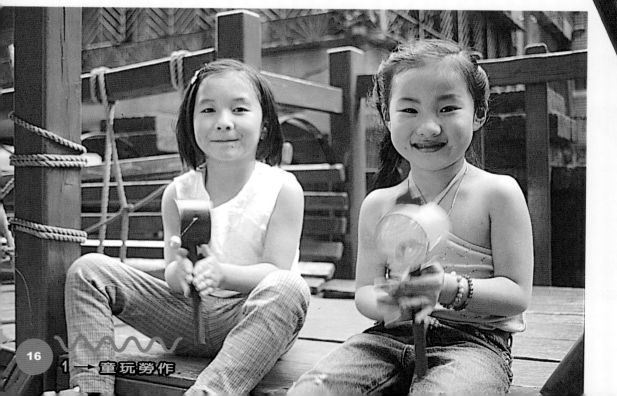

●正面　　　　　　　●背面

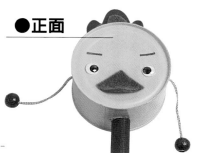 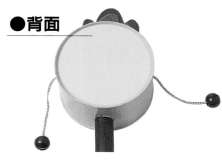

●如何製作 - - - - - - - - - - - - - - -

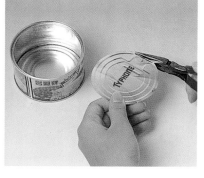

1 將鳳梨罐頭拉開拉環後，壓平蓋子。〈小心割手〉

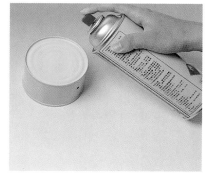

2 將罐頭噴成黃色。

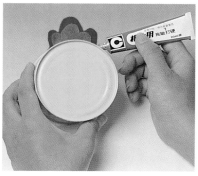

3 在頂端用不織布做成雞冠黏上。

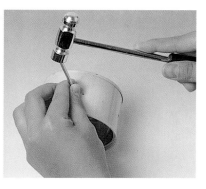

4 在底端用釘子釘出洞口。

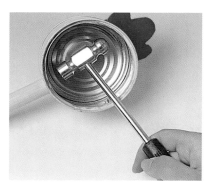

5 釘子由罐頭內向外固定木棍。

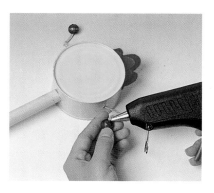

6 另二端鑽洞後，用繩子穿過洞口，一端黏上木珠。

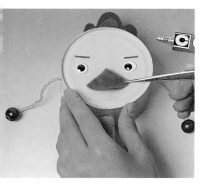

7 將小雞的五官黏上。

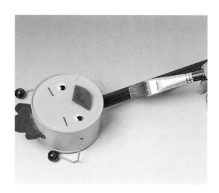

8 將木棍上色。

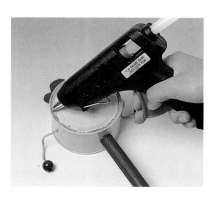

9 將背蓋用熱融槍黏合，即完成。

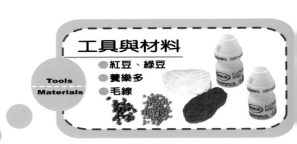
沙鈴罐 !

利用養樂多罐製成的沙鈴罐，即可當樂器使用，重量加重些又可當啞鈴，練練臂力可一舉兩用。

●如何製作

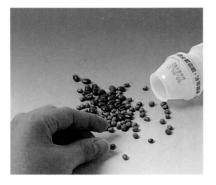

1 取空的養樂多空罐二瓶，然後放入些許的 紅、綠豆。

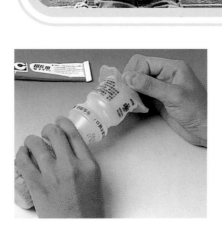

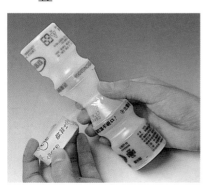

2 用膠帶將二個養樂多罐黏於一起。

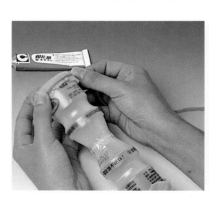

3 於養樂多罐二端包上一層不織布。

4 再用毛線將整個包起作裝飾，完成。

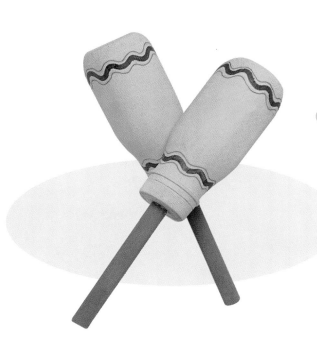

沙鈴罐 II

利用飲料罐製成的沙鈴罐，加上些鮮豔的顏色、簡單的圖紋樂團便充滿濃厚的南洋風味。

●如何製作

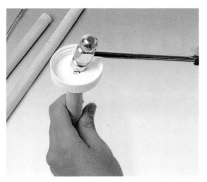

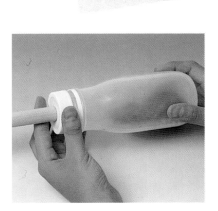

1 鋸適當長短的圓木棍二支。圓木棍與飲料罐蓋釘合於一起。

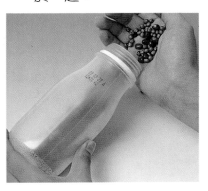

2 於空罐內放些紅、綠豆〈空罐須晾乾〉。

3 將飲料罐蓋上封起來。

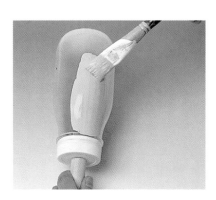

4 然後上色並且畫上些圖紋。

童玩樂趣

工具與材料

● 美術紙
● 竹筷

Tools
Materials

陀 螺

陀螺轉轉轉，表面上的顏
色因為旋轉的原因，使陀
螺更加多彩絢麗。

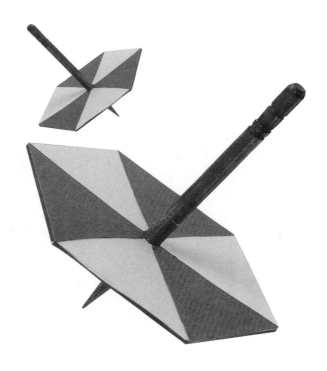

●如何製作

1 取美術紙裁幾個三角型。

2 將剪下的三角型貼於六邊型的卡紙上。

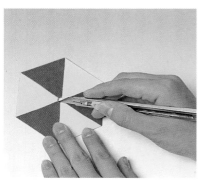

3 再於六邊型的卡紙中間割一個小孔。

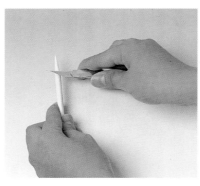

4 剪段竹筷並將頂端處削尖。

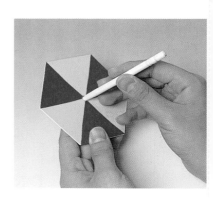

5 將竹筷穿入卡紙中間小孔處，完成。

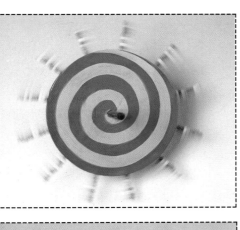
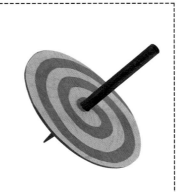

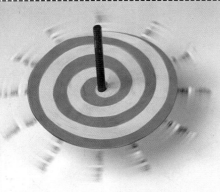

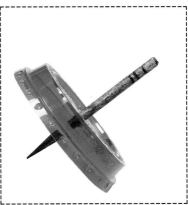
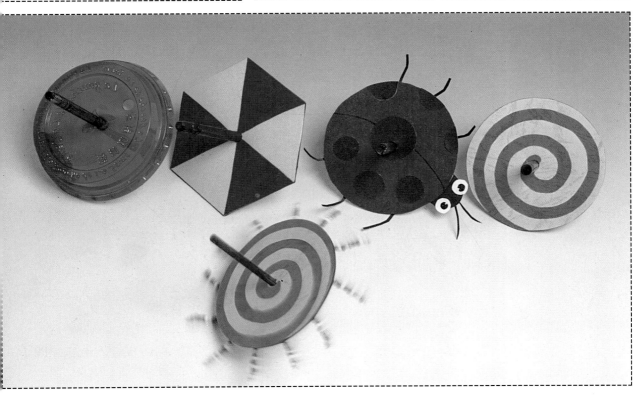

童玩樂趣

Relationship in a family

竹筷槍

普通的竹筷槍製作，加上外表的裝飾，使竹筷槍更像槍，橡皮筋子彈準備妥當後，大家打仗去囉！！

工具與材料

Tools Materials

● 竹筷
● 橡皮筋

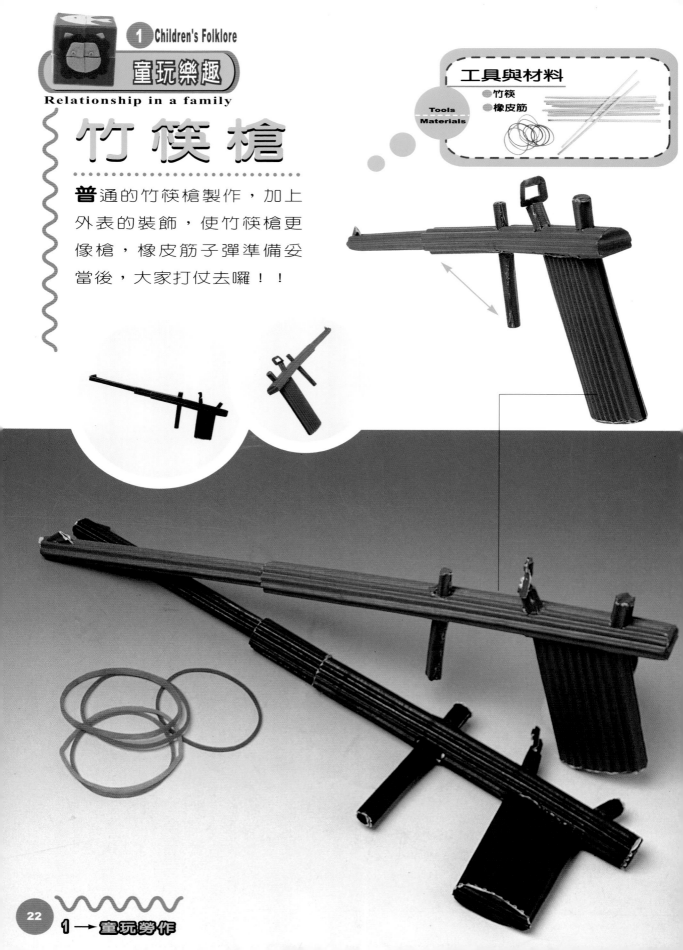

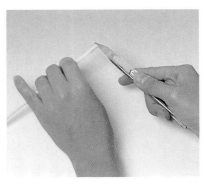

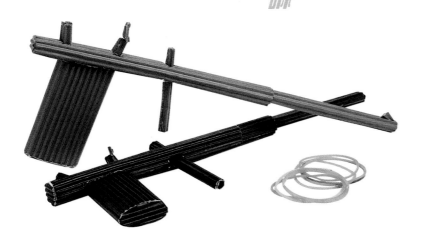

●如何製作 - - - - - - - - - - - - - - - - -

1 取一竹筷並於頂端割一小
凹槽。

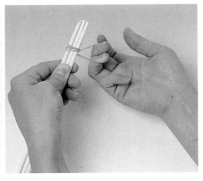

2 另取雙竹筷置於左右二端
，然後將三支竹筷固定一
起。

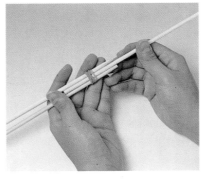

3 於中間的竹筷向前拉。

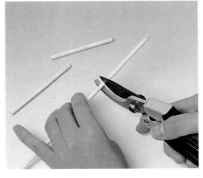

4 再取竹筷然後裁成一段段
的。

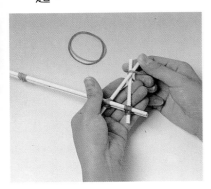

5 將裁下的竹筷交叉固定於
二支竹筷中間處。

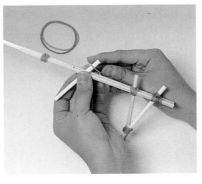

6 再取另一竹筷固定於其前
端處。

7 用瓦楞紙將竹筷槍的支架
包起，完成。

童玩樂趣

Relationship in a family

Tools
Materials

- 彈珠
- 軟木

軟木彈珠台

隨手可以取得的瓦楞紙
板可以製作成彈珠台，
好玩又不花費金錢。

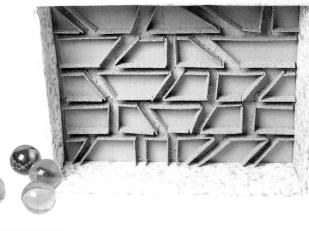

●如何製作 - - - - - - - - - - -

1 取瓦楞紙板裁下所需大小。〈圖示為30×40公分〉

2 在底面挖出紋路，但不可以挖透。

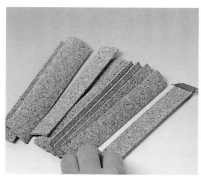

3 裁下相同大小的軟木片。

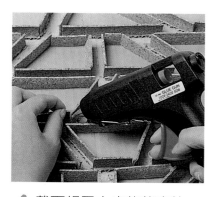

4 裁下相同大小的軟木片。

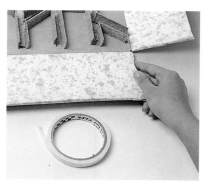

5 四邊黏上包裝紙。

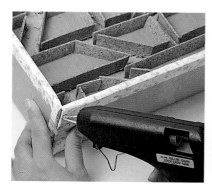

6 將四邊黏合即完成。

24
1 → 童玩勞作

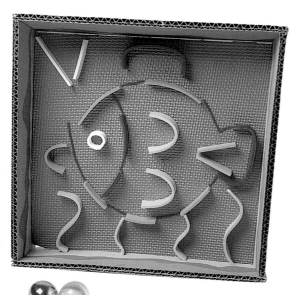

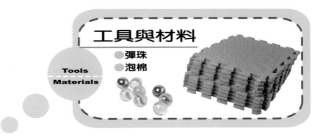
工具與材料
Tools Materials
彈珠
泡棉

泡棉彈珠台

用柔軟的泡棉來製作彈珠台,安全又有變化,尤其可以彎曲,做出更多造形。

●如何製作

1 在泡棉地墊上繪出圖形。裁下長條形泡棉,依圖形分段黏上。

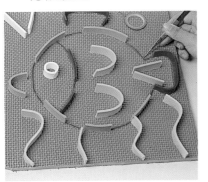

2 在分段處用轉彎膠帶組合,使圖形較明顯。

3 四周用瓦楞紙板上色。

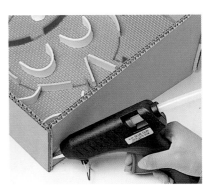

4 將四邊組合成斜角黏合即可。

童玩勞作 ←1

25

晴天搖擺娃娃

搖啊搖－搖啊搖－晴天娃娃搖一搖，明天希望是個大晴天。

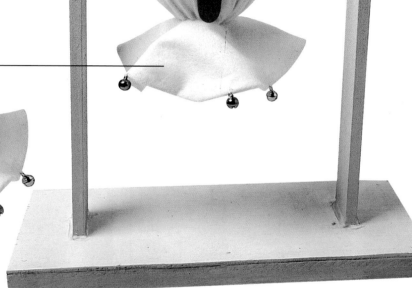

● 如何製作

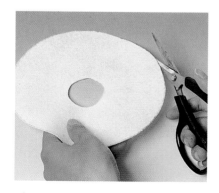

1 剪出一圓形不織布，中間割出一小圓。

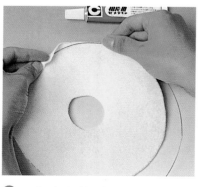

2 在大圓的外圍包住鐵絲黏合。

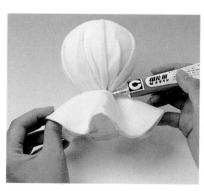

3 用不織布將保麗龍球包起來，將圖2物件組合至一起。

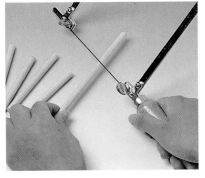

4 鋸下一小段木棍備用。

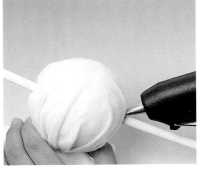

5 將木棍黏至晴天娃娃頭上，塗上白色。

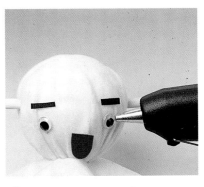

6 黏上娃娃的五官。

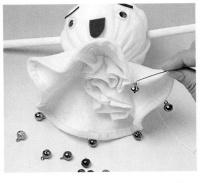

7 在裙擺的地方縫上鈴噹，搖擺時會發出聲音。

8 裁下二根木棍、一片木板。

9 釘出木架。

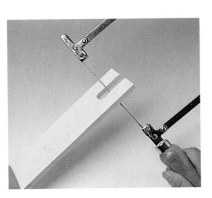

10 在木棍上鋸出缺角。

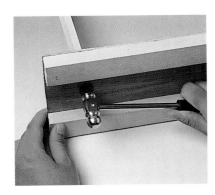

11 固定支架。

12 塗上顏色後，晴天娃娃架子完成。

工具與材料
- 美術紙
- 紙板

Tools
Materials

風鈴

呱、呱、呱,我是醜小鴨,
把我掛在窗台,隨著微風發
出聲響。

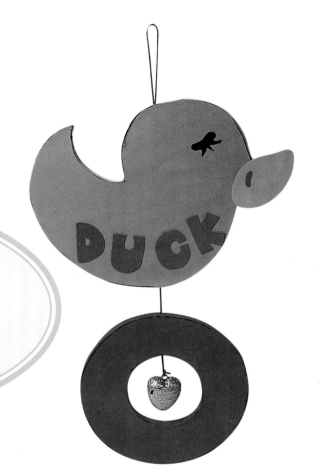

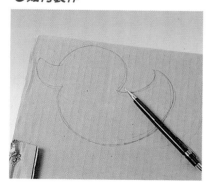

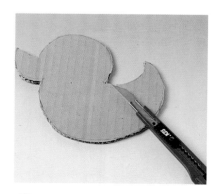

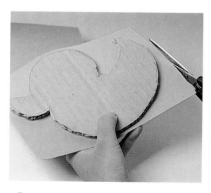

●如何製作

1 在瓦楞紙上畫出鴨子。

2 裁下鴨子圖形。

3 在圖形的一邊塗上白膠後黏上色紙。

A Duck 一隻鴨子

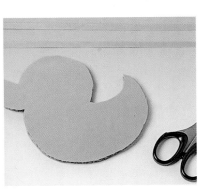

4 沿著外型剪下，另一邊作法相同。

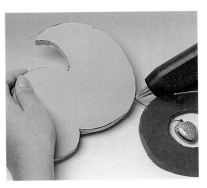

5 用相同作法做出鈴鐺，用塑膠水管接合。

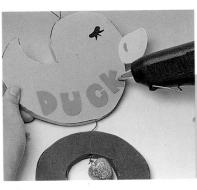

6 加上裝飾，完成。

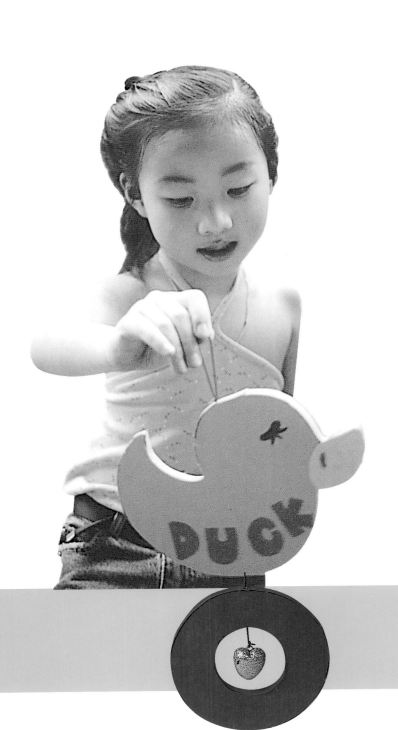

工具與材料

Tools
Materials

● 包裝紙
● 竹筷
● 卡紙

竹蜻蜓

雙手合掌握住竹蜻蜓，轉
轉，讓竹蜻蜓也能在天空
遨翔。

●如何製作

1 取卡紙畫如圖片上的外型
。

2 將畫好的型割下。

3 將竹筷穿過割下的卡紙中
間小孔處。

4 塗上層顏色竹蜻蜓即完成
。

伸縮棒

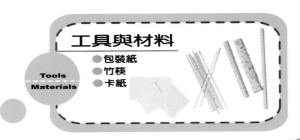

簡單的製作過程，讓伸縮棒有如彈簧般，來回的伸縮自如，真是神奇。

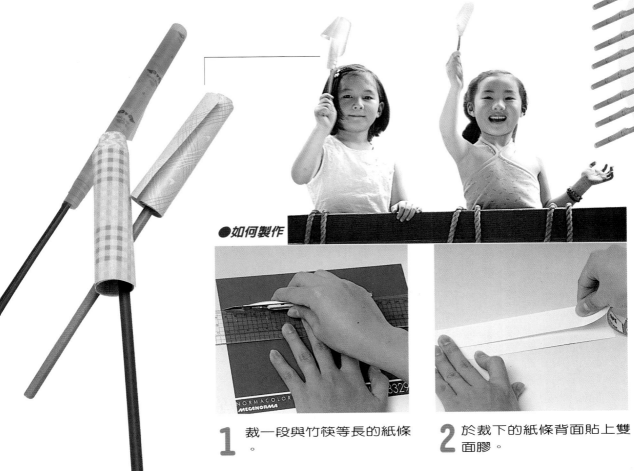

●如何製作

1 裁一段與竹筷等長的紙條。

2 於裁下的紙條背面貼上雙面膠。

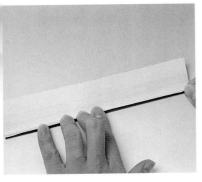

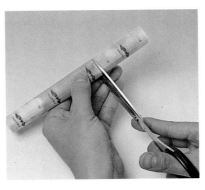

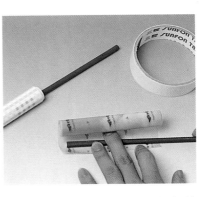

3 用紙條將竹筷包起。

4 取包裝紙〈須捲成紙捲〉然後裁一截。

5 將竹筷與包裝紙捲黏合於一起，完成。

化妝舞會

進了一個全都戴著面具的化妝舞會，看不清楚每個人的臉，好似進入另一個國度。

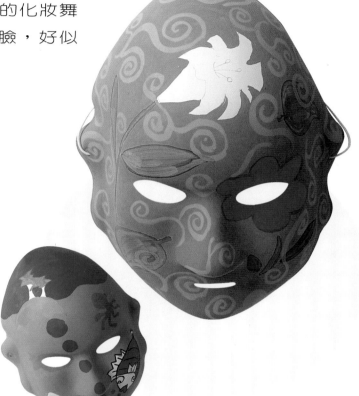

●*如何製作*

1 拿一白色面具。〈美術社可買到〉

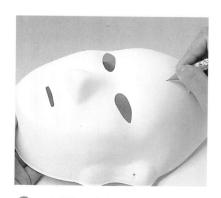

2 在面具上繪出圖形。

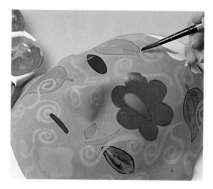

3 用廣告顏料上色。

4 綁上繩子即完成。

立體面具

工具與材料
Tools
Materials
- 瓦楞紙
- 竹筷
- 珠珠

戴上面具隱藏真正的面孔，徹底接受新的自己。

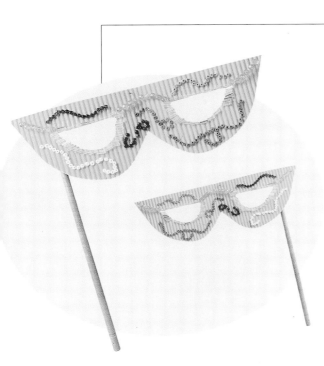

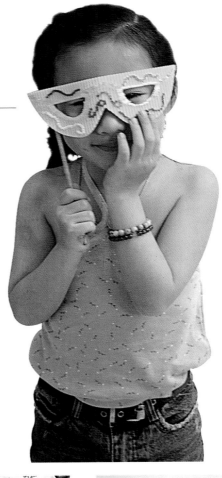

●如何製作------

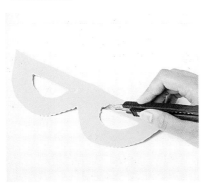

1 將彩色瓦楞紙割出眼鏡的外型。

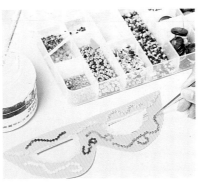

2 在面具上裝飾彩珠。

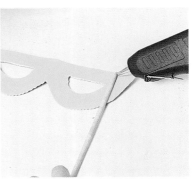

3 在其中一邊黏上細木棍，即完成。

童玩樂趣

Relationship in a family

接球遊戲

一條繩子接著一顆球，大家一起來試試運氣，看誰能順利接到球。

工具與材料

Tools
Materials

● 保麗龍球
● 瓦楞紙
● 毛線

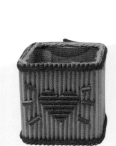

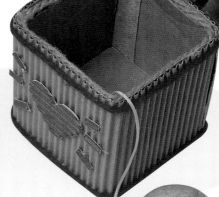

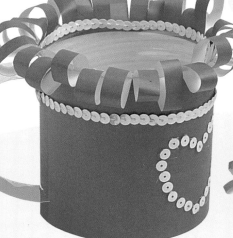

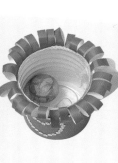

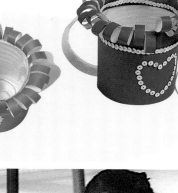

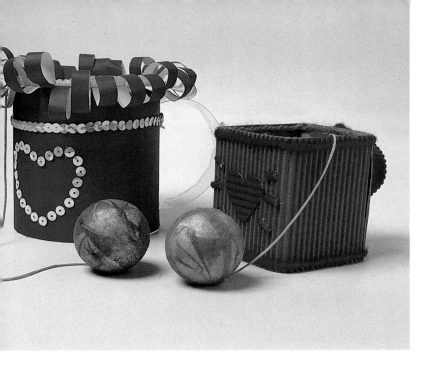

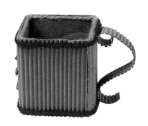

1 瓦楞紙板裁一長方型。

2 折成一盒型,並於表面貼一張彩色瓦楞紙。

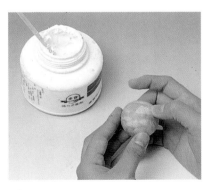

3 保利龍球表面貼上層彩色棉紙。

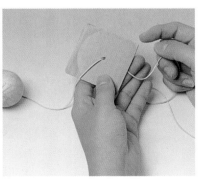

4 保利龍球上固定條繩子,並穿過一瓦楞紙板。

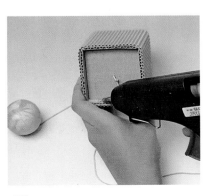

5 將及保利龍球的瓦楞板與方型盒固定於一起。

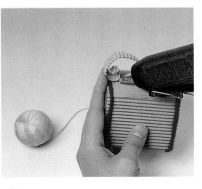

6 另裁一段瓦楞紙作手把並用熱熔膠固定於盒上。

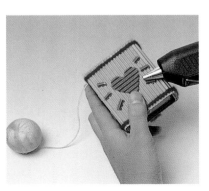

7 再做些裝飾於盒面上即完成。

工具與材料

Tools Materials
- 美術紙
- 提把

大象燈籠

用紙捲完成的燈籠，簡單又安全，
更可以激發孩子的創意。

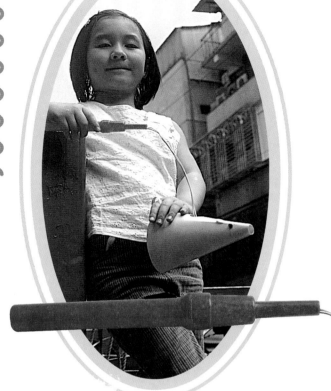

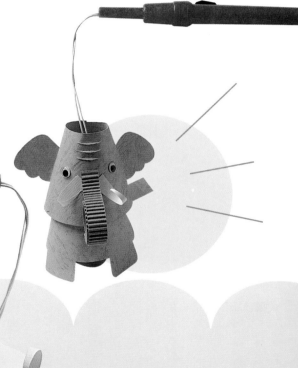

elephant

●如何製作 - - - - - - - - - - - -

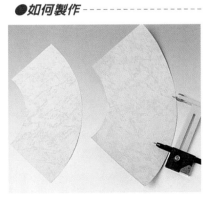

1 裁出二個扇形備用。

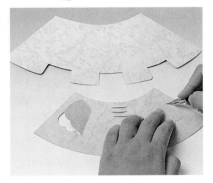

2 在其中一個扇形上，割出耳朵及邊子皺摺。

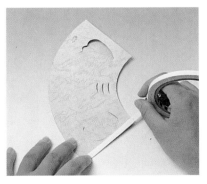

3 其中一邊黏上雙面膠。

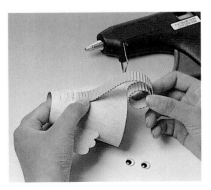

4 用彩色瓦楞紙捲出鼻子黏上。

5 在提把的繩子上割出一個圓圈套上。

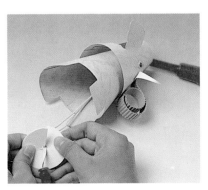

6 將提把穿過燈籠再套上圓圈。

搖擺娃娃

馬戲團的巡迴表演又開始了,小丑踩球是最受歡迎的節目之一。搖啊!搖啊!真是驚心動魄的表演。

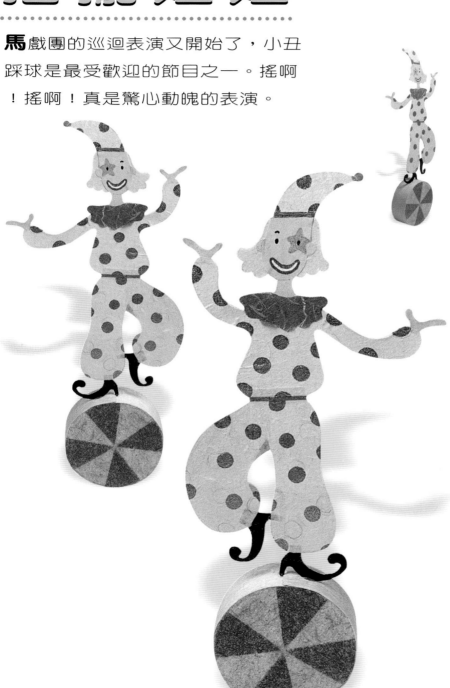

 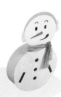 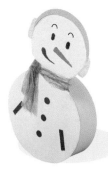

●如何製作------------

1 將空的糖果盒用膠帶封起〈內須放些有重量的東西〉。

2 取卡紙並裁比糖果盒大一點的尺寸。

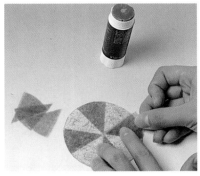

3 再貼上一層美術紙作底色。然後將其製成一個彩球狀。〈即完成小丑的踩球〉。

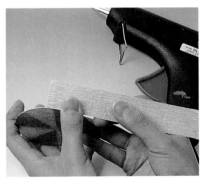

4 然後組合成一個盒狀。

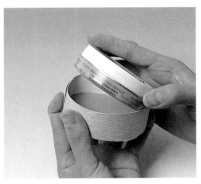

5 將糖果盒放入裡面並封起來。

6 另取一卡紙並畫一個小丑得圖案。

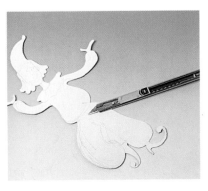

7 然後將圖案割下。

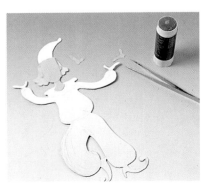

8 用彩色棉紙剪下每個小丑的色塊。將剪下的色塊一一貼於小丑卡紙上。

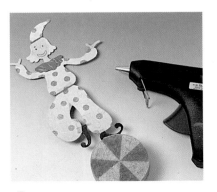

9 然後將小丑和糖果彩球固定於一起,小丑表演即將登場。

童玩樂趣

Relationship in a family

噴球遊戲

吹吹氣，熱空氣上昇，冷空氣下降，使保利龍球輕易的在空中飄浮動。

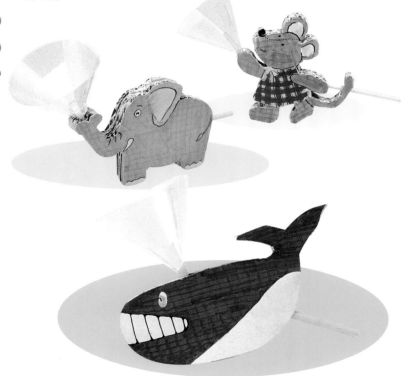

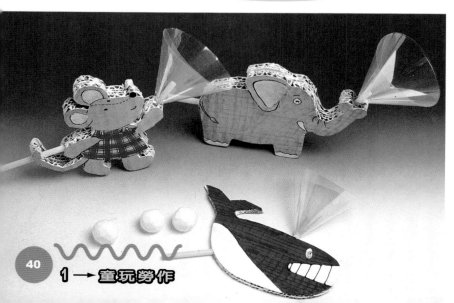

工具與材料

Tools / Materials

- 保麗龍球
- 瓦楞紙板
- 賽璐璐

●如何製作

1 取張賽璐璐並裁下一個圖型。

2 於圓型賽璐璐割一半徑。將賽璐璐捲成一漏斗狀。

3 取膠帶將漏斗狀賽璐璐固定好，並於尖端處剪一小孔。

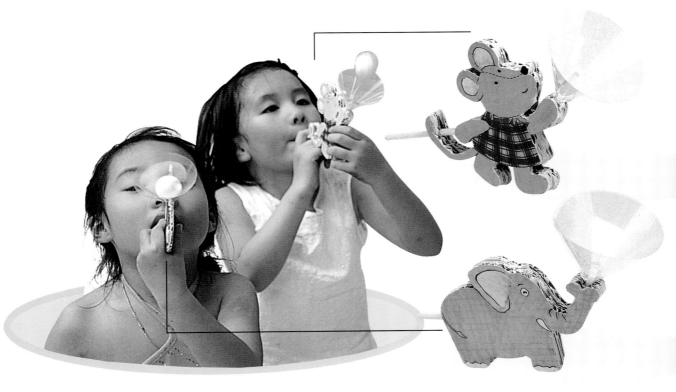

4 將吸管穿入剪的小孔處並固定。

5 取瓦楞紙板並裁二個鯨魚的外型。

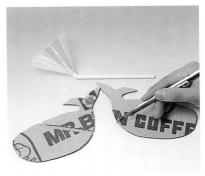

6 兩個皆割一道與吸管粗細相符的溝槽。

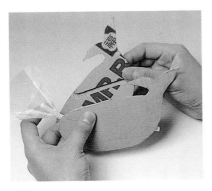

7 將完成的漏斗吸管放於割好的溝槽處。

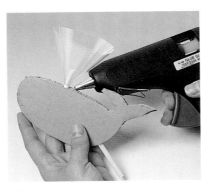

8 用熱熔膠將兩塊瓦楞板固定於一起。

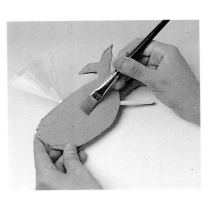

9 然後繪上色彩，即完成。〈搭配保利龍球即可玩耍〉

童玩樂趣

Relationship in a family

蔬菜沙包

簡單的蔬菜造形，容易製作又好玩喔！

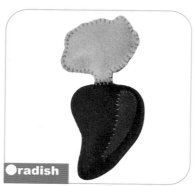
● radish

● mushroom

● eggplant

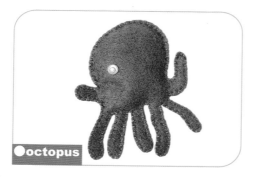
● octopus

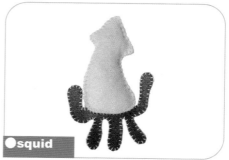
● squid

● 如何製作- - - - - - - - - -

1 在紙上畫出茄子，剪下型板備用。

2 將不織布放在紙下，沿著型板裁下。

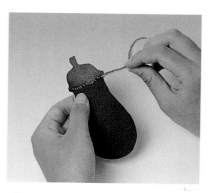

3 將茄子縫合，放入紅〈綠〉豆即可。

驚喜箱

冬－跑出來一個鬼臉，嚇了我一
大跳，到底是誰惡作劇？

工具與材料

- 瓦楞紙
- 緞帶

Tools
Materials

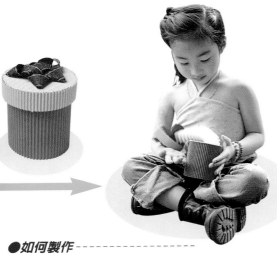

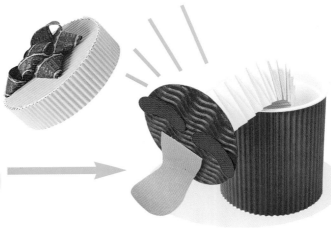

●如何製作

1 將瓦楞紙裁出一個直徑8公
分的圓，另裁下約2公分長
條。

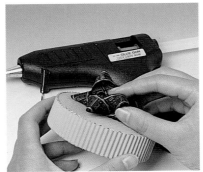

2 將長條沿著圓蓋四週黏合
，盒頂黏緞帶花裝飾。

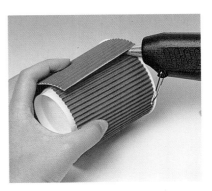

3 將杯子也用較深的橘色瓦
楞紙包裹。

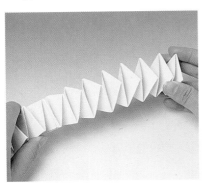

4 兩紙條十字交疊重覆摺起
。

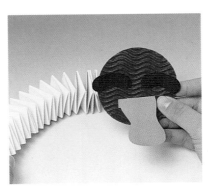

5 將鬼臉面具黏在紙條彈簧
上。

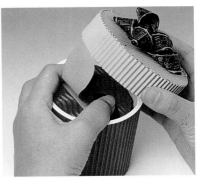

6 將彈簧黏至杯底後蓋上蓋
子即完成。

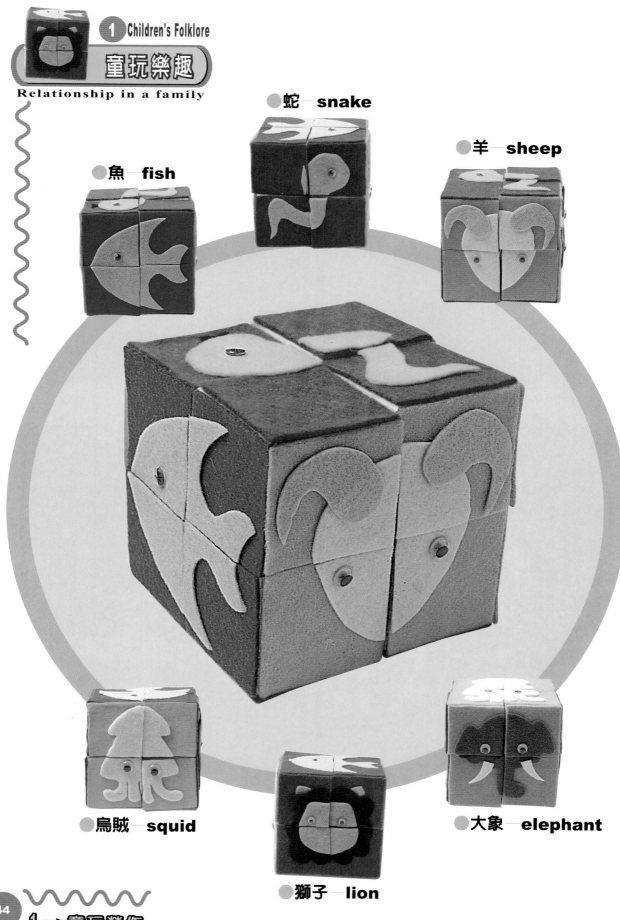

● 蛇—snake

● 魚—fish

● 羊—sheep

● 烏賊—squid

● 獅子—lion

● 大象—elephant

立體拼圖

六個面各有不同的圖形，拆開來
再組合，頗有難度，找個朋友試
試看吧！

工具與材料

Tools
Materials

● 不織布
● 紙板

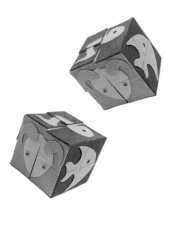

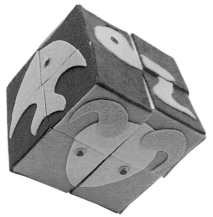

●如何製作

1 裁出數個3×3公分的正方形。

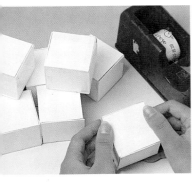

2 將六片正方形組合成立方體。

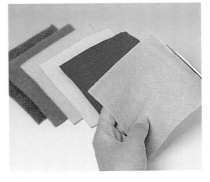

3 取各色不織布裁下6×6公分。

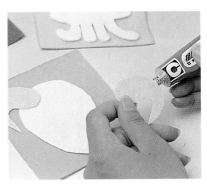

4 黏上各動物造形。

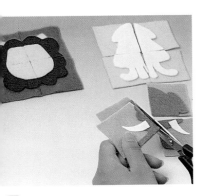

5 將動物造形裁成四片。

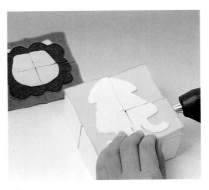

6 將不織布黏至紙盒上。

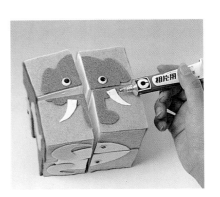

7 各面需注意動物的位置。

1 Children's Folklore
童玩樂趣
Relationship in a family

工具與材料
- 拼圖地墊
- 不織布

Tools Materials

平面拼圖

無尾熊地墊拼圖，適合
年齡較低的孩子，可以
訓練他們的組合能力。

●如何製作 - - - - - - - - - - -

1 在泡棉地墊上畫出圓形。
將圓形裁下。

2 將地墊裁成8等份。

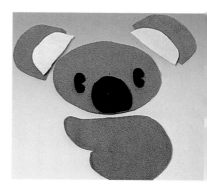

3 將無尾熊的物件裁下。

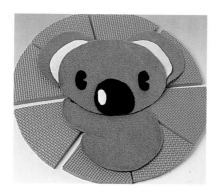

4 將組合好的無尾熊放在地
墊上測量位置。

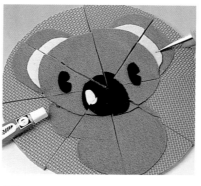

5 將無尾熊裁成8等份黏在
地墊上。

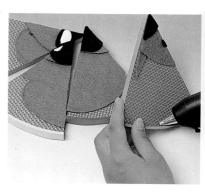

6 地墊的邊綠用較寬的泡棉
黏合，以便拿取。

紙杯傳聲筒

傳聲筒的二頭是雞和鴨子，如果
拿起來說話，不就是雞同鴨講？

工具與材料
Tools Materials
- 水管
- 色紙
- 紙杯

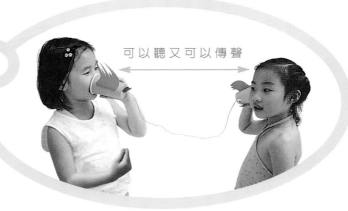

哈囉，
好久不見！！

可以聽又可以傳聲

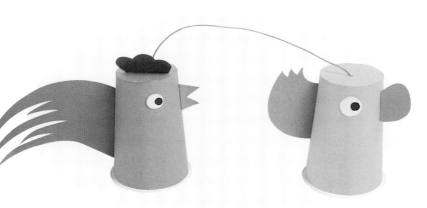

● 如何製作

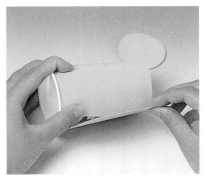

1 以色紙包裹紙杯外圍，杯底也是以同色系的色紙黏貼。

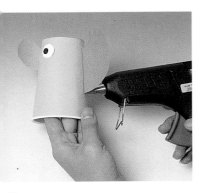

2 用其他顏色的色紙做出尾巴及嘴。

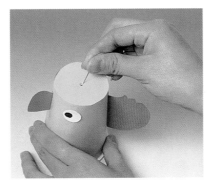

3 在杯底打洞。

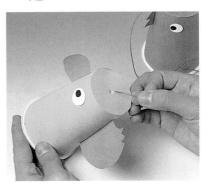

4 穿入彩色水管後打結固定即完成。

童玩勞作 ← 1

47

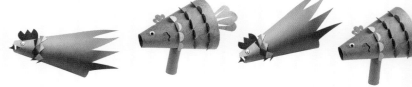

傳 聲 筒

哇！好可愛的傳聲筒，拿著彩魚
大聲公，讓溝通更清晰。

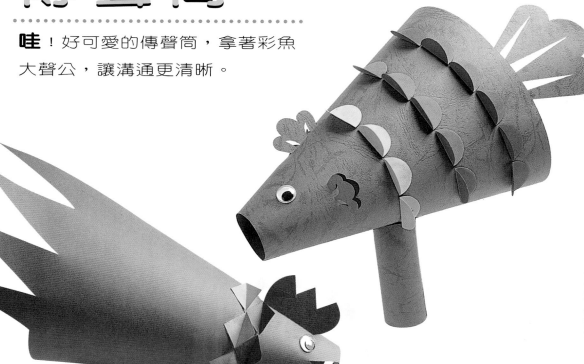

●頭部特寫

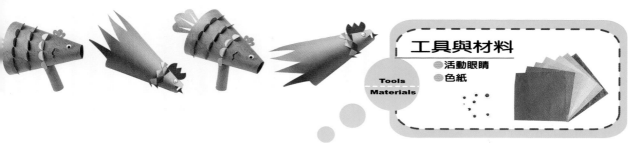

●如何製作 - - - - - - - - - - - - - - - -

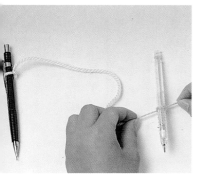

1 將二支筆用繩子固定。

2 拉住其中一頭，另一頭以相同半徑畫出大圓。

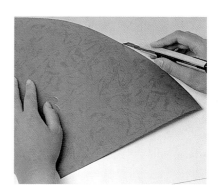

3 將扇形裁剪出來。

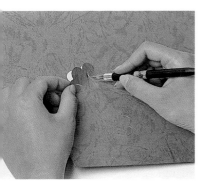

4 在扇形上割出圖形反折。

5 用雙面膠固定扇形。

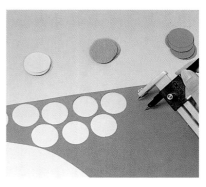

6 用割圓器裁出各種顏色的小圓。

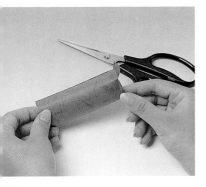

7 用色紙裁出提把。

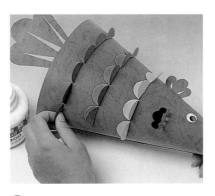

8 將七彩魚依圖組合起來。

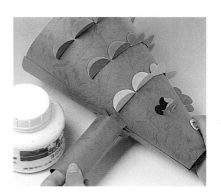

9 黏上提把，傳聲筒即完成。

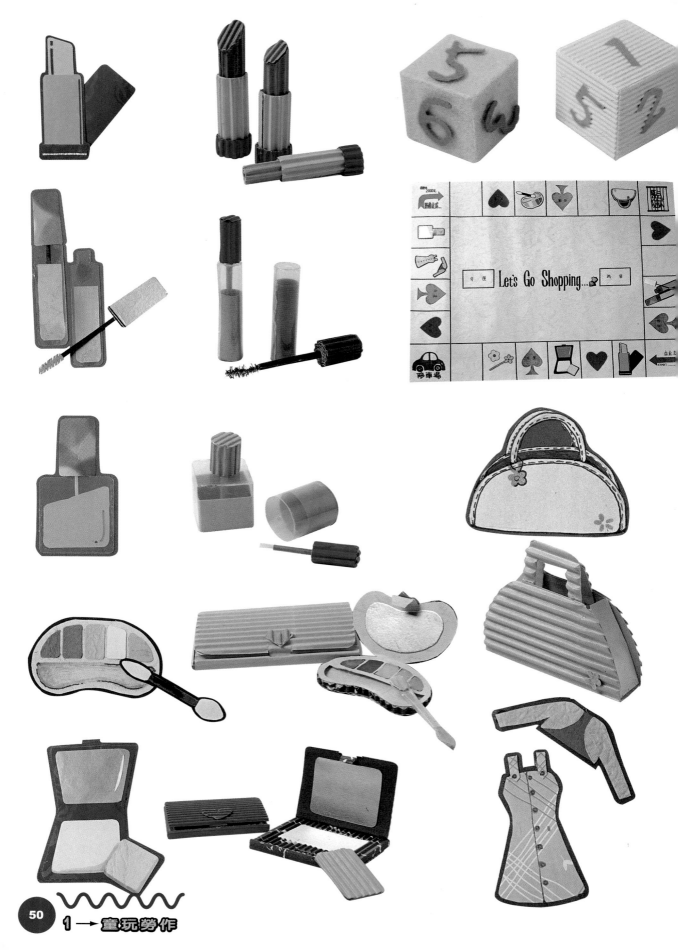

Let's Go Shopping...

遊戲人生

ㄧ ㄡˊ ㄒㄧˋ ㄖㄣˊ ㄕㄥ

大富翁是大部分的人都玩過的遊戲
改變一下內容
同樣的遊戲方式
大家一起血拼去

遊戲人生

Relationship in a family

大富翁

自己製作一張紙張，簡單的幾個
關卡設定，呼朋引伴來玩大富翁
。

工具與材料

Tools
Materials

● 卡紙
● 色紙

●*如何製作*

1 取張美術紙並裁一適當尺
寸的長方型。再用轉彎膠
帶作為畫格子之用。

2 於底紙用麥克筆寫上標題
字。

3 另取其它美術紙並剪出些
圖案。（作為機會、命運
之用）

4 然後再取美術紙並畫上要
製作紙雕的圖案。

5 黏貼於一起成化妝品紙雕
圖案。

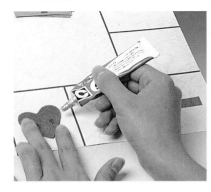

6 然後黏於長方型底紙上，
完成。

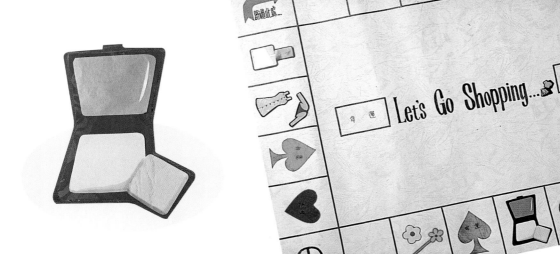

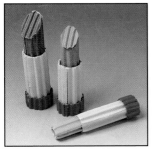
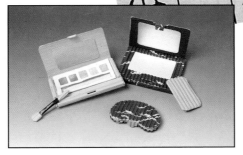
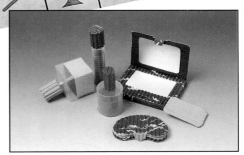

骰子

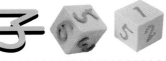

1、2、3、4、5、6，放手一丟，到底骰子會轉到數字幾號，就靠運氣之神來幫助了。

工具與材料

Tools
Materials

● 不織布
● 卡紙
● 色紙

●如何製作

1 取卡紙裁成一丁字型。用膠帶固定四周，使其成一正方型立方體。

2 用不織布剪一底色及數字。

3 將剪下的不織布及數字黏於立方體外，骰子完成。

化妝品

女孩都喜歡漂亮，將大富翁的內容作些變化，大家一起紙上逛街玩耍。

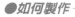

●如何製作

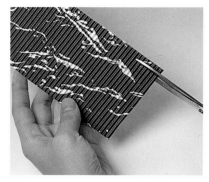

1 將瓦楞紙裁一長方型。

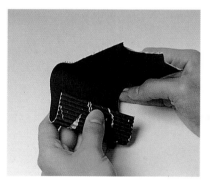

2 然後將其折成一盒狀。

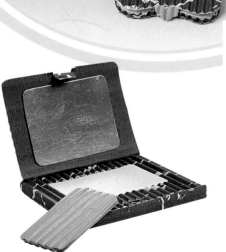

3 另黏一顏色作粉餅及銀色當鏡子。

4 然後蓋上後再做些裝飾即完成粉餅模型。

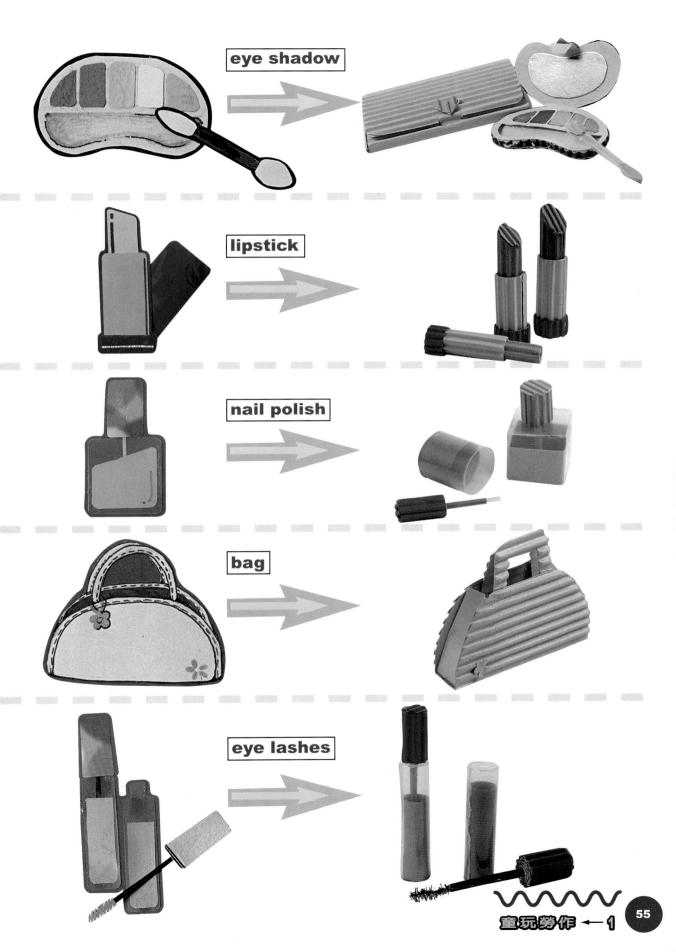

eye shadow

lipstick

nail polish

bag

eye lashes

童玩勞作 ← 1

55

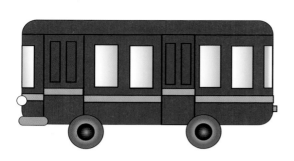

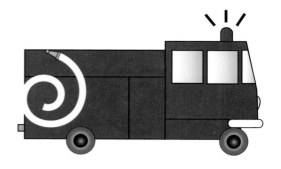

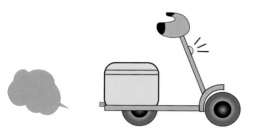

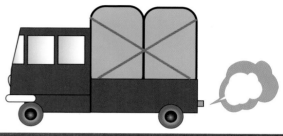

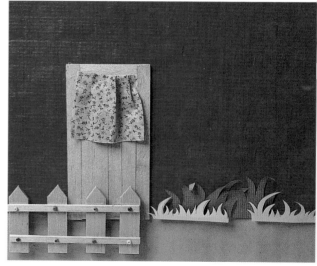

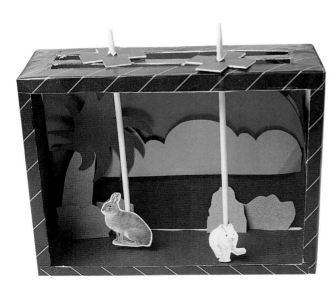

1 → 童玩勞作

Part 3

Chapstic Doll

竹筷玩偶
ㄓㄨˊ ㄎㄨㄞˋ ㄨㄢˊ ㄡˇ

用竹筷製作成的遊戲
可以訓練小朋友之間的默契
與團結完成的能力
寓教於樂

竹筷玩偶

站在窗台邊向外看，看著摩托車、公車在眼前呼嘯而過，一種熱鬧積極的感覺，讓這種繁華的景象呈現在眼前。

●機車—motorcycle

●公車—bus

●吉普車—jeep

●消防車—fire engine

●卡車—truck

●如何製作

1 裁下一25×22公分的珍珠板。

2 裁出1.5×3公分的磚塊的型板。

3 將型板放在紙下，用壓線筆壓出痕跡。

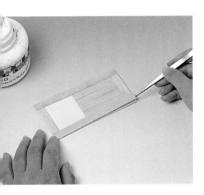

4 用飛機木組合門。

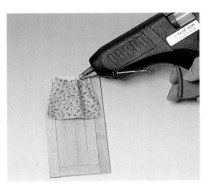

5 用一塊碎布黏出皺摺，當成窗簾。

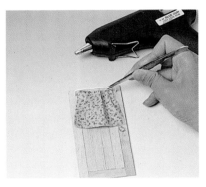

6 將窗簾組合上去。

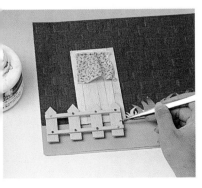

7 用彩色迴紋針彎出門框。組合街景的各個物件完成。

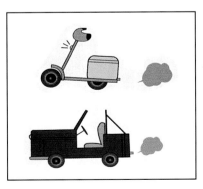

8 用電腦繪出車子的圖形。〈或是包裝盒上圖形裁下〉

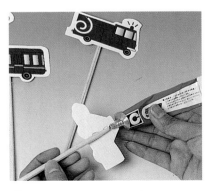

9 將圖形黏貼至卡紙上，再黏上筷子即可。

童玩勞作 ← 1

工具與材料
Tools Materials
● 珍珠板
● 竹筷
● 色紙

竹筷遊戲

看活蹦亂跳的兔子在原野間儘情奔跑，真是可愛討喜。

可以輕鬆的左右移動

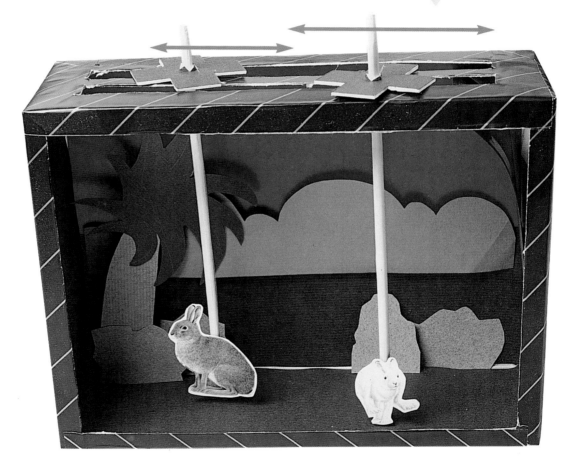

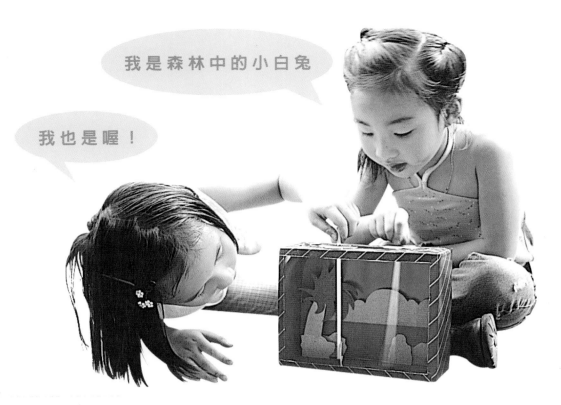

我是森林中的小白兔

我也是喔！

1 將餅乾盒的其中一面四邊留1公分其餘裁下。

2 在盒子頂面裁出二條。

3 裁好的盒子包上包裝紙。將裝飾的物件依層次組合上去。

4 用較厚的卡紙割出十字。

5 列出兔子圖形。

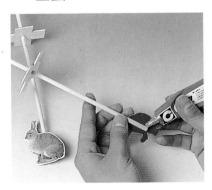

6 剪下兔子型狀，後面貼卡紙。將兔子黏至筷子上。

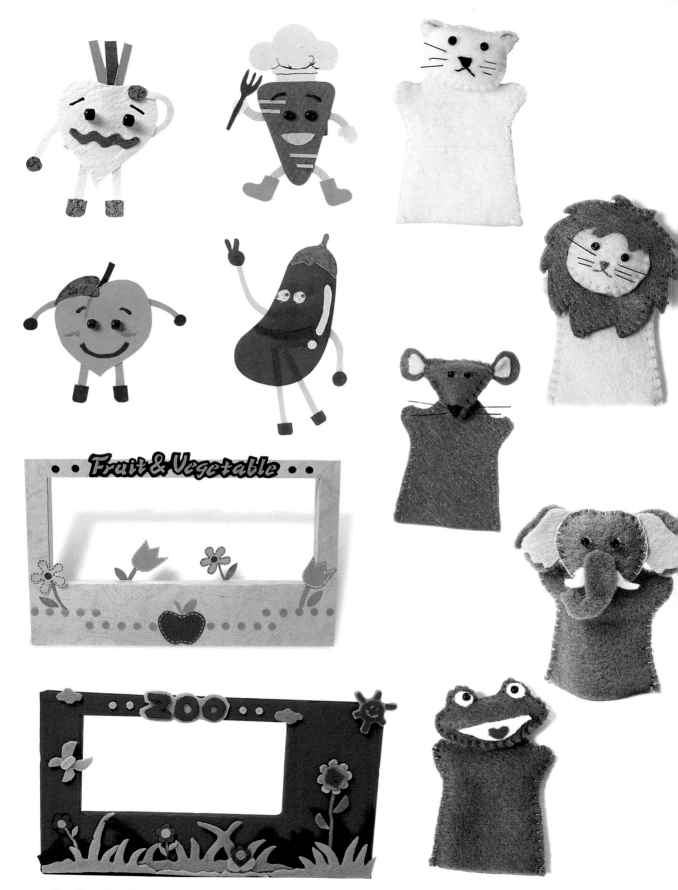

1 → 童玩勞作

手 ㄕㄡˇ

指 ㄓˇ

娃 ㄨㄚˊ

娃 ㄨㄚˊ

利用手指的靈活度

搭配著可愛活潑造型的手指娃娃

呼朋引伴

來一場手指娃娃的舞台劇

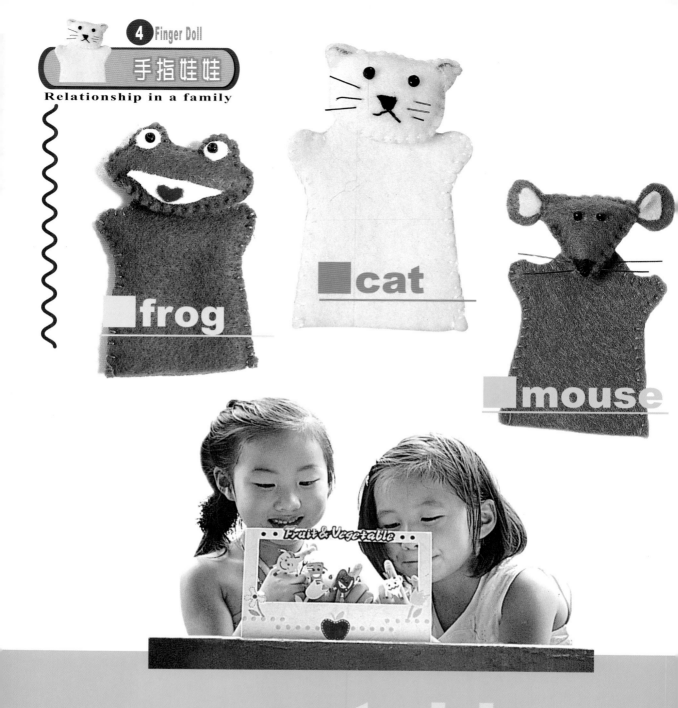

frog

cat

mouse

Fruit & Vegetable

vagetables
● 蔬果劇團 ●

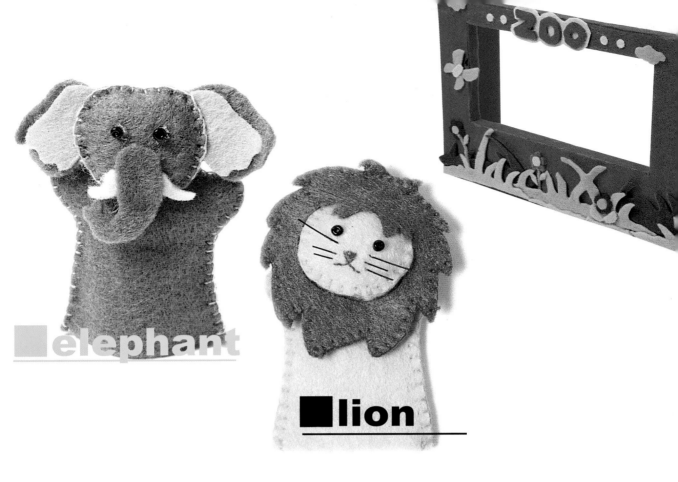

elephant

lion

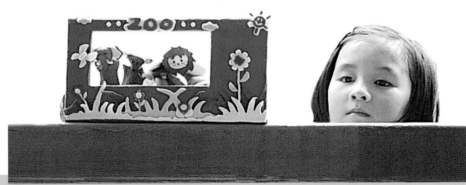

ZOO

動 物 園

④ Finger Doll

手指娃娃

Relationship in a family

蔬果手指娃娃

利用蔬菜水果的外型，加些卡通人物的表情，製作蔬果手指娃娃舞團，準備上場演出了。

工具與材料

Tools Materials
- 亮彩筆
- 色紙
- 珠珠

●如何製作

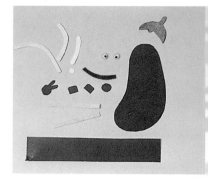

1 將彩色美術紙裁成 圖片中的型板。

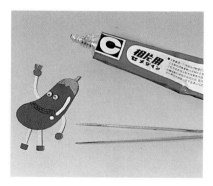

2 然後將其用相片膠一一組合於一起。

3 再割一長方型，黏成一圓柱狀。〈寬度約手指可穿過〉

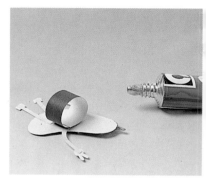

4 將此圓柱固定於主體背面，手指娃娃即完成。

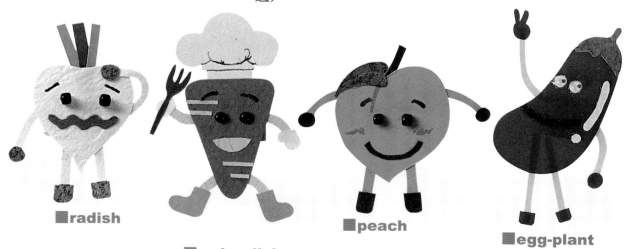

■radish

■red-radish

■peach

■egg-plant

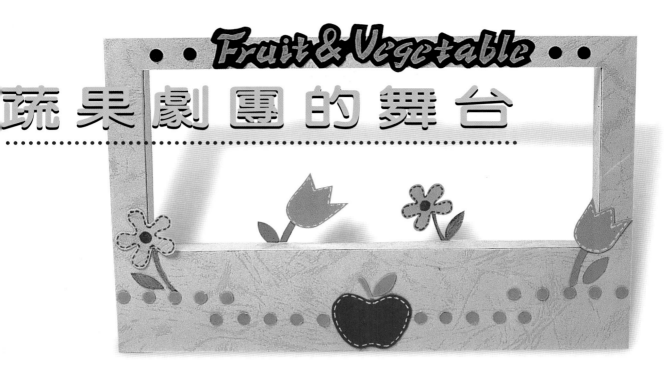

蔬果劇團的舞台

●如何製作 - - - - - - - - - - - - - -

鮮豔亮麗的蔬果劇團，舞台佈置完成後，蔬果手指娃娃即將登場。

1 取卡紙裁一長方型。

2 將其固定成扁的長方體狀。

3 然後中間處挖一個長方型，再包層彩色美術紙作底色。

4 再取美術紙作招牌及裝飾用的圖案。

5 一一貼於舞台表面做裝飾用，表演舞台即完成：

4 Finger Doll

手指娃娃

Relationship in a family

動物手指娃娃

動物造型縫製而成的手指娃娃，
大家聚集一起，組成一組動物舞
團，即將粉墨登場。

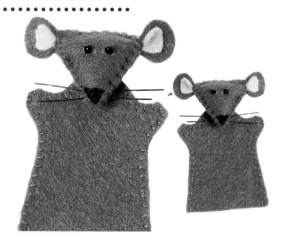

工具與材料

**Tools
Materials**

● 不織布
● 珠珠

●如何製作 - - - - - - - - - - - -

1 於紙上畫上要裁的圖案型
板。裁下的型板覆蓋於不
織布上，然後將其剪下。

2 動物的身體處先縫合〈手
指穿入之用〉。

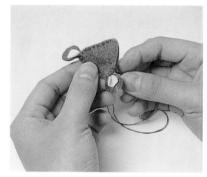

3 動物的頭縫合，須留一個
開口。

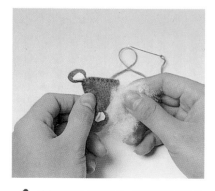

4 於開口處塞入棉花後縫合
。

5 將頭與身體縫合於一起。

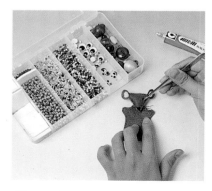

6 再將五官縫上，手指娃娃
即完成。

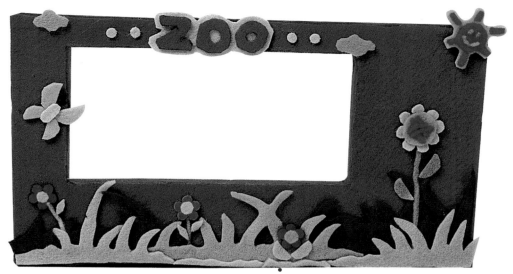

動 物 園 舞 台

動物園人來人往，陽光普照的假日，動物手指娃娃們將上舞台演出，大家拭目以待。

●如何製作-----------

1 將瓦楞紙板割成圖片上的型。

2 裁一適當大小的不織布。

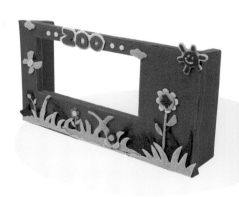

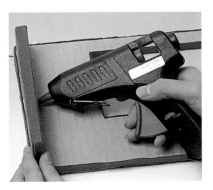

3 裁下的不織布將瓦楞板包起。將舞台的腳架用熱熔膠固定上。

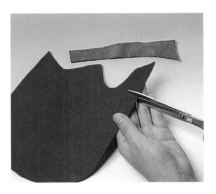

4 取不織布剪下裝飾用的圖案。

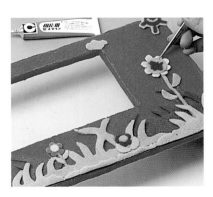

5 將剪下的圖案一一貼於舞台架的表面上，完成。

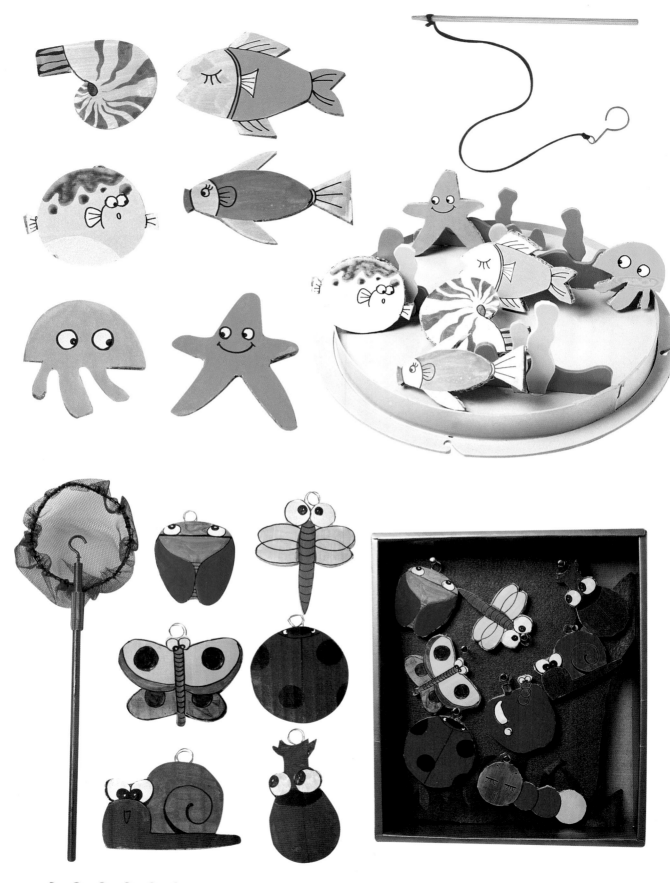

1→童玩勞作

Part

世界真奇妙

ㄕ ㄐㄧㄝ ㄓㄣ ㄑㄧ ㄇㄧㄠ

海洋世界中多采多姿的奇妙世界

使人忍不住想一探究竟

昆蟲館各式各樣令人眼花撩亂的昆蟲

眞想一一認識牠們

caterpillar

昆蟲世界

看前面這棵大樹上停滿好多昆蟲喔!讓我好好觀察牠們的生活動態。

工具與材料

Tools Materials

- 紙盒
- 紗網

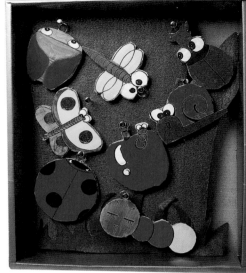

●如何製作----------

1 在瓦楞紙上畫出樹幹外型,黏上不織布。

2 將草組合上去。

3 在樹幹上割出幾個缺口。

4 插入雙腳釘,用來懸掛昆蟲。

5 在盒底黏上厚度墊高樹幹。

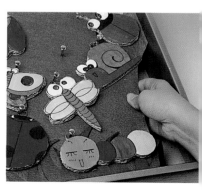

6 將樹幹及昆蟲組合好後放入盒內即完成。

昆蟲館

在昆蟲館中可以看到好多之前沒見過的昆蟲標本，也有詳細的介紹昆蟲的生態。

■cicdas

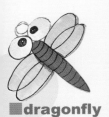
■dragonfly

■longicorn

■lady bird

■butterfly

■snail

●如何製作------------------

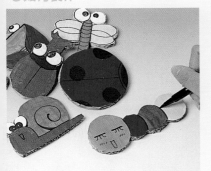

1 在瓦楞紙板上畫出昆蟲畫上色彩後用黑筆描邊。

2 將迴紋針彎成圓弧型。

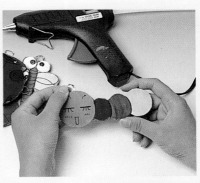

3 將迴紋針黏至昆蟲上即完成。用鋁條彎出圓弧。

捕蟲網

用捕蟲網輕輕的將昆蟲們捕捉下來觀察，小心別弄傷牠們，看完後記得讓牠們回歸山林間。

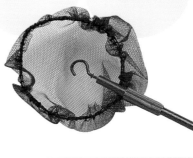

●如何製作------------------

1 用鋁條彎出圓弧。

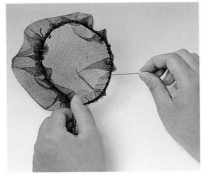

2 將紗網縫至鋁製圓弧上。

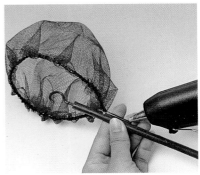

3 鋸下一適當長度的木棍並固定至木棍上，再用噴漆上色。最後木棍與網子組合即完成。

舞台

用簡單的蛋糕底盤就能輕易的創造海底世界，容易又不費力。

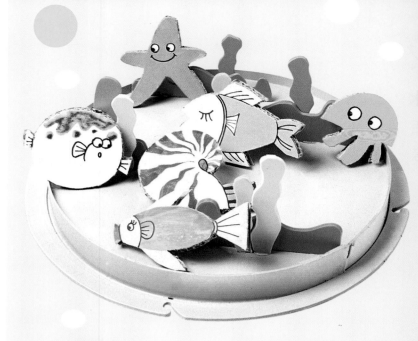

■fish一魚

■hermit crab一寄居蟹

工具與材料

**Tools
Materials**

- 蛋糕底盤
- 紙板
- 泡綿

●如何製作-------------------

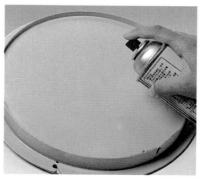

1 取一蛋糕盒的底盤。用噴漆噴上藍色。

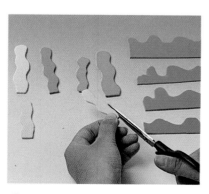

2 用彩色泡棉剪出海浪及水草。

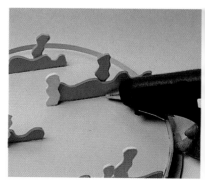

3 組合所有物件後即完成。

水底生物

水中生物除了各種魚類之外，也包括了寄居蟹、河豚、水母、海星……等，組成豐富的水中世界。

1 用瓦楞紙上色做出魚。

■puffer 一河豚

■jelly fish 一水母

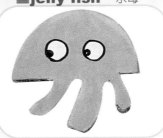

■sea star 一海星

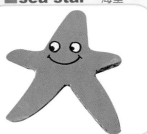

■fish 一魚

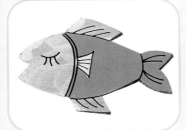

2 將雙腳釘黏至魚上即可。

釣竿

我跟著爸爸到了小溪邊釣魚，看著爸爸甩著釣桿的英姿，真是太帥了。

●如何製作

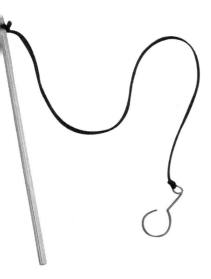

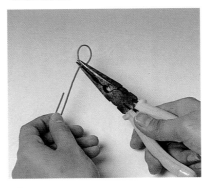

1 用彩色迴紋針彎出魚鉤。

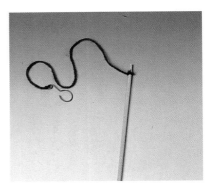

2 用毛線固定筷子及魚鉤，釣竿完成。

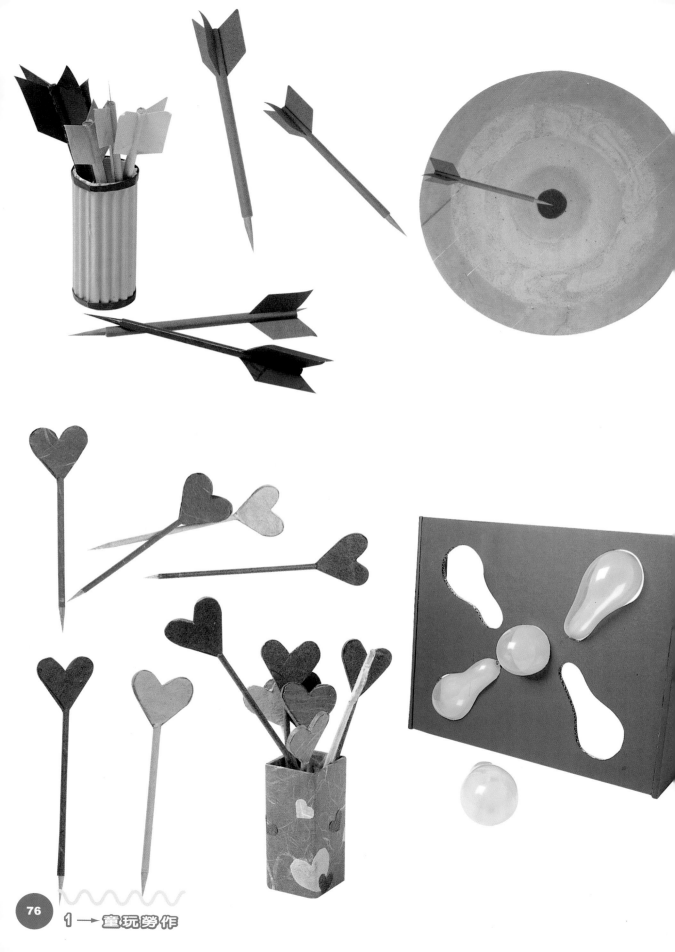

1 → 童玩勞作

6

神射手

ㄕㄣˊ

ㄕㄜˋ

ㄕㄡˇ

對準目標
瞄準中心點處
只要多多練習
你我都會變成神射手

6 Sharp Shooter

神射手

Relationship in a family

飛鏢座子

工具與材料

Tools Materials

- 美術紙
- 瓦楞紙
- 珍珠板
- 竹籤

自己製作同心圓的飛鏢板，一圈一圈的同心圓，要射中中心點並非容易，須多多練習。

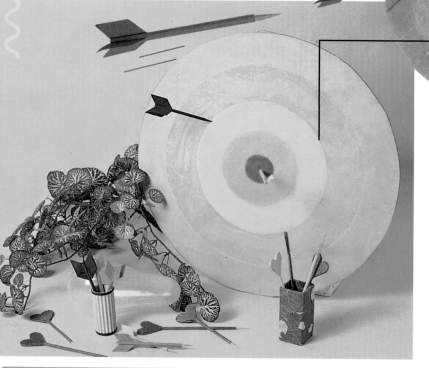

●如何製作

1 將珍珠板裁成一大正圓。

2 用雙面膠將整個圓都貼滿。

3 割下一層層的圓然後鋪上色沙。

4 於背面用熱熔膠固定一緞帶，使其可掛起，即完成。

飛 鏢

竹籤削尖，再加些點綴裝飾，使飛鏢更加有特色，瞄準中心點，準備發射了。

●如何製作

1 裁張紙與飛鏢長度等長的長方型。

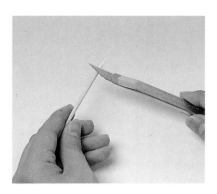

2 將竹籤頂端削尖。

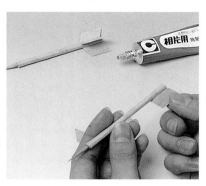

3 紙將竹籤包起後再作些裝飾成飛鏢。

置飛鏢座

做好了數支飛鏢，總不能四處亂放，替它們做個家，讓飛鏢更好收納存放。

●如何製作

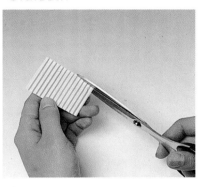

1 取瓦楞紙裁成一長方型。

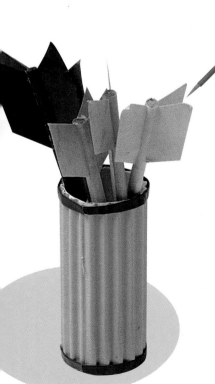

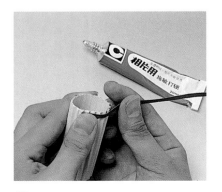

2 用熱熔槍將其製成圓桶狀。

3 再於頂端作些小點綴，飛鏢座子即完成。

6 Sharp Shooter

神射手

Relationship in a family

氣球
飛鏢座子

逛夜市總是花錢玩射氣球的遊戲，自己製作氣球飛標座子，好好練習，下次逛夜市便可血恥。

工具與材料

Tools
Materials

- 瓦楞紙
- 美術紙
- 氣球
- 竹筷

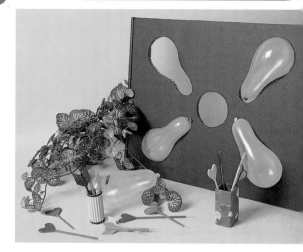

●如何製作

1 取瓦楞板裁一方型及二個架子的瓦楞板。

2 於方型瓦楞板上畫上氣球的型後割下成鏤空狀。

3 將瓦楞板用美術紙一一包裝起來。

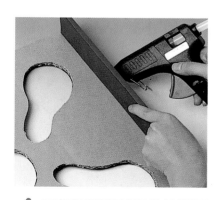

4 二個瓦楞板架用熱熔膠固定於主體上。

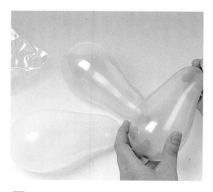

5 吹幾個氣球〈必須吹滿且綁緊〉。

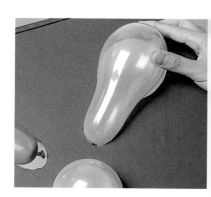

6 將氣球一一放於架子的鏤空處即可。

飛 鏢

製作愛心飛鏢，瞄準目標後射出愛心飛標，讓愛心散佈四周。

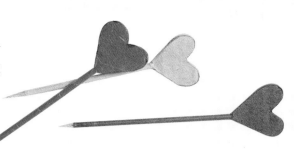

●如何製作

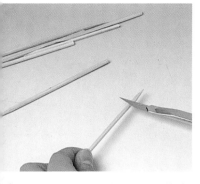

1 剪數段竹籤並且將頂端處削尖。

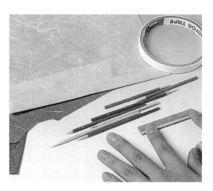

2 用彩色棉紙將竹籤包起來。

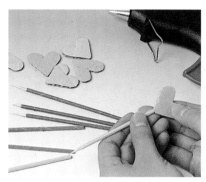

3 將瓦楞板割成數個心型並且黏上色棉紙。用熱熔膠將作好的心型固定於竹籤上即完成心型飛鏢。

●如何製作

置 飛 鏢 座

愛心飛鏢四處亂竄，替它們製作一個家，不再散落四處。

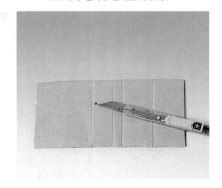

1 割---長方型的瓦楞板。

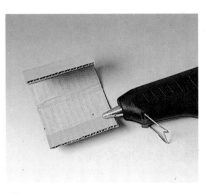

2 用熱熔槍將其固定成長方柱體。

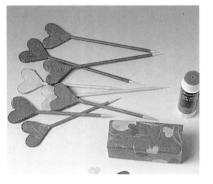

3 再用彩色棉紙包裝起來即成心型飛鏢的收藏座子。

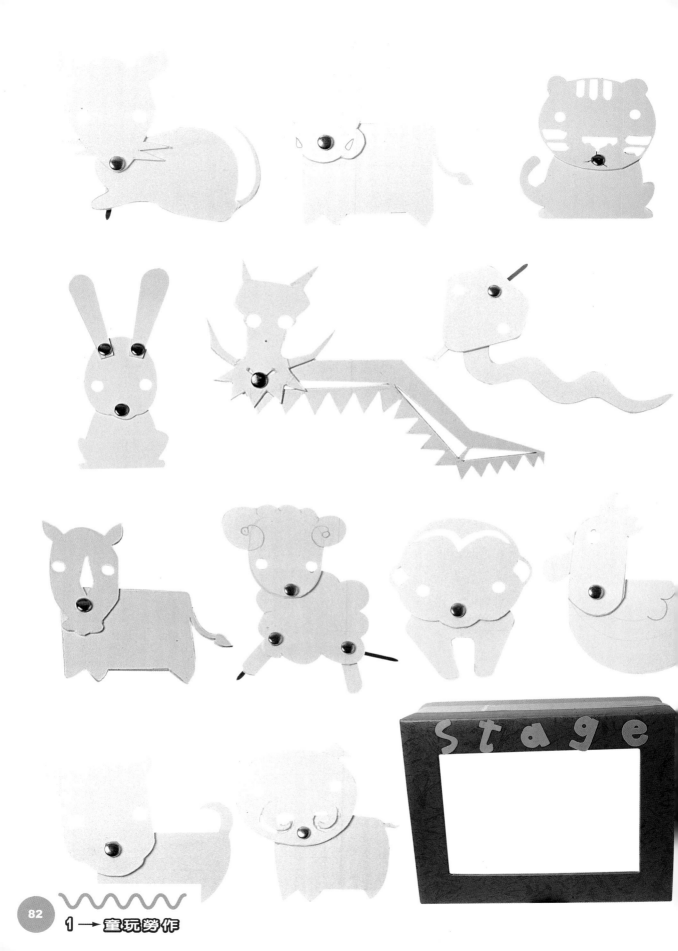

1 ─→ 童玩勞作

7

Shodow Show

皮影戲

ㄆㄧˊ

ㄧㄥˇ

ㄒㄧˋ

皮影戲是中國傳統技藝之一

在這裡教你做簡單的舞台

也能有個屬於你自己的皮影戲舞台

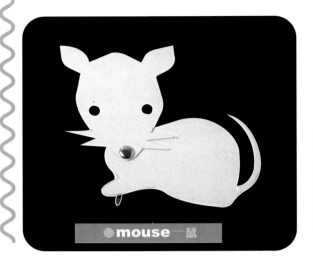

●mouse一鼠

●cattle一牛

●tiger一虎

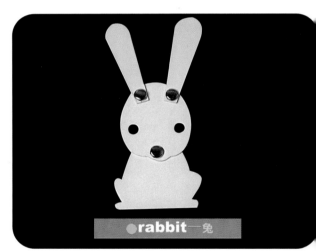

●rabbit一兔

●dragon一龍

●snake一蛇

●horse—馬

●sheep—羊

●monkey—猴

●chicken—雞

●dog—狗

●pig—豬

7 Shodow Show

皮影戲

Relationship in a family

皮影戲舞台

隨手可得的紙箱,加以包裝,簡易的舞台就出現了。

工具與材料

Tools Materials

- 賽璐璐片
- 紙板

STAGE 舞台

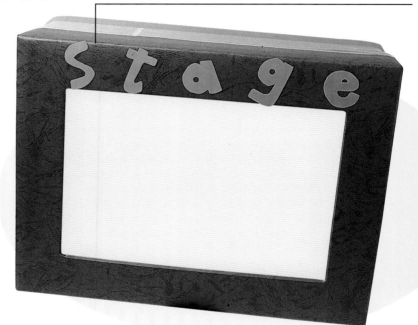

●如何製作

1 將瓦楞紙裁下。

2 包上包裝紙。

3 剪下英文貼在舞台上。

4 剪下霧面賽璐璐片,從背面貼上。

十二生肖
大集合

工具與材料

● 雙腳釘
● 竹筷
● 紙板

Tools
Materials

這齣戲的名字就是「十二生肖大集合」，看我用簡單的造形做出的動物，經由燈光照射下而成。

●如何製作

1 在較厚的卡紙上畫出十二生肖的圖形裁下。

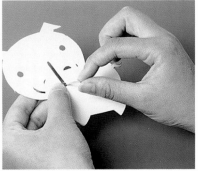

2 將頭與身體接合處打洞。

3 將雙腳釘穿過洞固定。

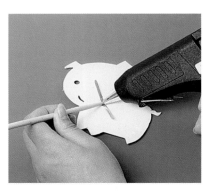

4 將竹筷黏在背後即可使頭與身體活動。

7 Shodow Show
皮影戲
Relationship in a family

布袋戲
玩偶

簡單的製作過程，完
成一個布袋戲玩偶。
隨手製作幾個不同造
型的布袋戲玩偶，大
家來排場戲吧！！

工具與材料
Tools
Materials

- 養樂多罐
- 瓦楞紙
- 不織布

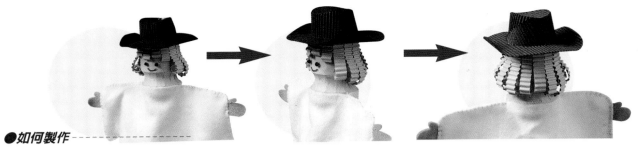

●如何製作 - - - - - - - - - - - - - - - - - - -

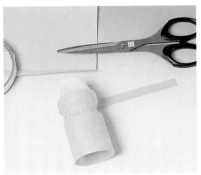

1 取一養樂多罐,並用膚色的棉紙包裝做布袋戲玩偶的臉。

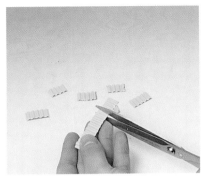

2 將黃色瓦楞剪成一條條狀。

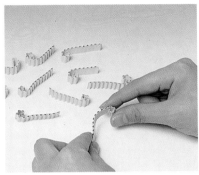

3 一一彎成曲狀做玩偶的頭髮。

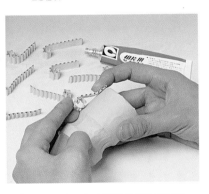

4 用相片膠將彎好的頭髮一一黏上。

5 用瓦楞紙製作一頂牛仔帽。

6 將帽子及五官一一用熱熔膠黏上。

7 將不織布剪成衣服的型狀〈須手掌可置入的大小〉

8 將其縫好,於頂端留一個孔用於放頭之用。

9 將做好的頭用熱熔膠固定,即完成布袋戲玩偶。

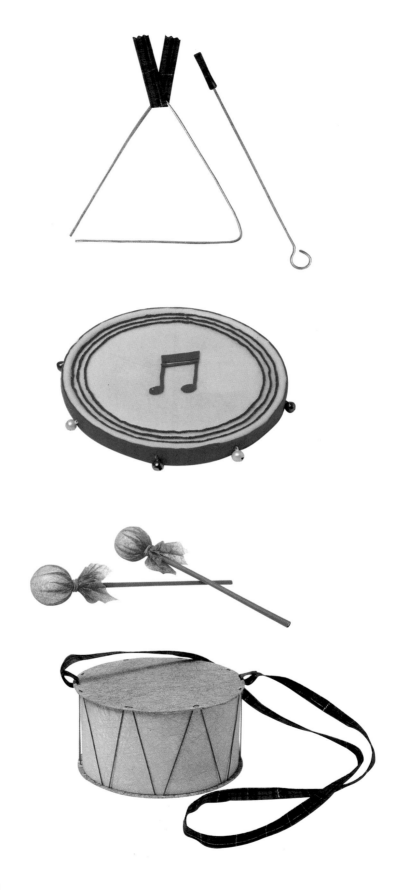

1 → 童玩勞作

Part 8

Happy Band

快樂樂團
ㄎㄨㄞˋ　ㄌㄜˋ　ㄩㄝˋ　ㄊㄨㄢˊ

用簡單的材料製作成樂器
大家組成快樂樂團
舉辦一場歡樂音樂會

鼓 drum

咚！咚！咚自己製作一個簡單不花俏的鼓，表演一曲給朋友們聽。

工具與材料

Tools Materials

● 美術紙
● 細水管
● 緞帶

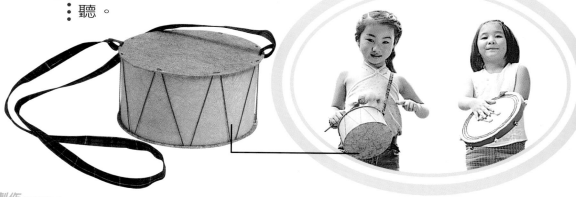

● 如何製作

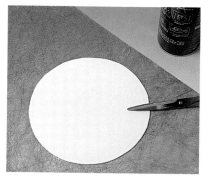

1 取卡紙裁成圖片上的型板。將裁好的卡紙貼上層彩色棉紙。

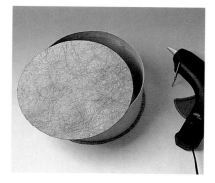

2 組合成一圓柱狀即成為鼓的主體。

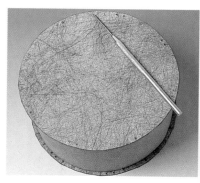

3 於鼓的上下兩端鑽數個小孔。

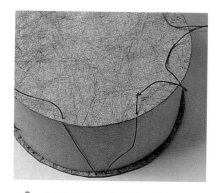

4 穿入細水管作為裝飾之用。

5 將緞帶製成細緞帶狀。

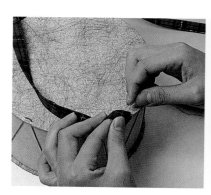

6 將緞帶縫於鼓的左右二側成背帶即完成。

鼓 棒 drumsticks

工具與材料

Tools
Materials

● 保麗龍球
● 橡皮筋
● 美術紙
● 竹筷

[有]鼓當然不能少鼓棒，製作同色
[系]的鼓棒，讓鼓和鼓棒更加搭配

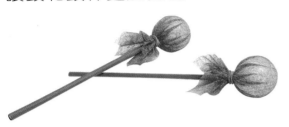

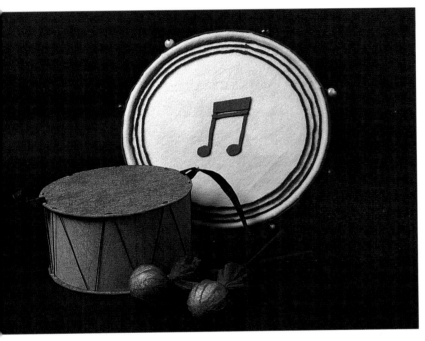

● 如何製作

1 裁一長條狀的紙〈與竹筷等長〉，並於背面黏上雙面膠。

2 用黏了雙面膠的紙將竹筷包起。

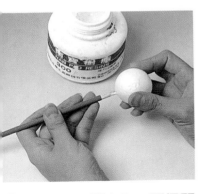

3 於竹筷頂端穿入一顆保麗龍球。

4 裁一正方型的彩色棉紙。

5 用彩色棉紙將保麗龍處包起，完成。

工具與材料
Tools Materials
● 不織布
● 鈴鐺
● 卡紙

鈴鼓

鈴噹,噹!噹!噹!的響,經過設計製作之後,有了另一風貌,變成,樂器一鈴鼓。

tambourine

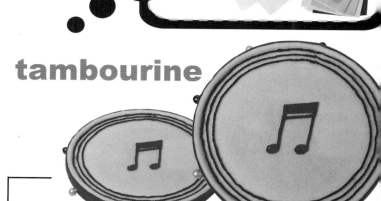

●如何製作

1 取不織布裁一長條狀和一圓型。

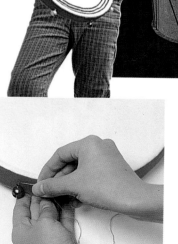

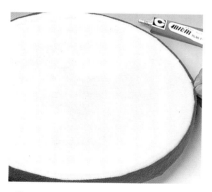

2 用不織布將盒蓋處包起來。

3 將鈴噹縫固定於盒蓋的邊緣處。

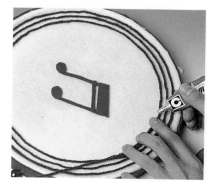

4 再取毛線作些小裝飾即完成鈴鼓。

工具與材料

Tools / Materials

● 鐵絲
● 緞帶

三角鐵 percussion instruments

用粗鐵絲製作三角鐵，巧手一變粗糙的鐵絲變成了精緻的樂器—三角鐵。

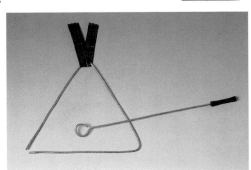

● 如何製作

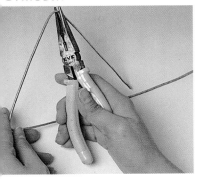

1 取一粗鐵絲彎成正三角型狀。

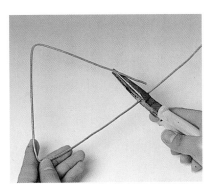

2 彎成正三角型後裁斷，成三角鐵。

3 將寬版的緞帶製作成細緞帶。

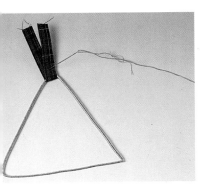

4 將緞帶固定於三角鐵的頂端。

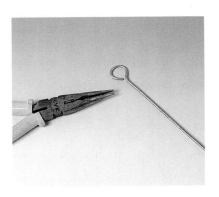

5 用老虎鉗將粗鐵絲頂端彎成一小圓狀。

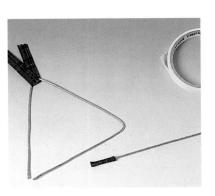

6 然後用緞帶將尾端包起〈以免傷手〉，三角鐵棒即完成。

親子同樂系列 **❶**

童玩勞作

定價：350元

出 版 者：新形象出版事業有限公司
負 責 人：陳偉賢
地　　 址：台北縣中和市中和路322號8F之1
電　　 話：29207133・29278446
Ｆ Ａ Ｘ：29290713

編 著 者：新形象
發 行 人：顏義勇
總 策 劃：范一豪
美術設計：吳佳芳、戴淑雯、甘桂甄、虞慧欣
執行編輯：吳佳芳、戴淑雯
模 特 兒：陶昕妤、陳韋廷
電腦美編：黃筱晴

總 代 理：北星圖書事業股份有限公司
地　　 址：台北縣永和市中正路462號5F
門　　 市：北星圖書事業股份有限公司
地　　 址：永和市中正路498號
電　　 話：29229000
Ｆ Ａ Ｘ：29229041
網　　 址：www.nsbooks.com.tw
郵　　 撥：0544500-7北星圖書帳戶
印 刷 所：利林印刷股份有限公司
製 版 所：興旺彩色印刷製版有限公司

行政院新聞局出版事業登記證／局版台業字第3928號
經濟部公司執照／76建三辛字第214743號

再版日期/2005年8月

國家圖書館出版品預行編目資料

童玩勞作＝Folkgame arts／新形象編著。--
第一版。--臺北縣中和市：新形象，2001〔
民90〕
　　 面；　　 公分。--（親子同樂系列；1）
　 ISBN 957-2035-08-8（平裝）

　 1.勞作　2.美術工藝

999　　　　　　　　　　　　　　 90010077